美術家傳記叢書Ⅱ ┃ 歷 史‧榮 光‧名 作 系 列

林玉山
〈蓮　池〉

潘　襎　著

臺南市政府文化局 ┃ 策劃　　藝術家出版社 ┃ 執行編輯

名家輩出・榮光傳世

隨著原臺南縣市合併升格為直轄市,臺南市美術館籌備委員會也在二〇一一年正式成立;這是清德主持市政宣示建構「文化首都」的一項具體行動,也是回應臺南地區藝文界先輩長期以來呼籲成立美術館的積極作為。

面對臺灣已有多座現代美術館的事實,臺南市美術館如何凸顯自我優勢,與這些經營有年的美術館齊驅並駕,甚至超越巔峰?所有的籌備委員一致認為:臺南自古以來為全臺首府,必須將人材薈萃、名家輩出的歷史優勢澈底發揮;《歷史・榮光・名作》系列叢書的出版,正是這個考量下的產物。

去年本系列出版第一套十二冊,計含:林朝英、林覺、潘春源、小早川篤四郎、陳澄波、陳玉峰、郭柏川、廖繼春、顏水龍、薛萬棟、蔡草如、陳英傑等人,問世以後,備受各方讚美與肯定。今年繼續推出第二系列,同樣是挑選臺南具代表性的先輩畫家十二人,分別是:謝琯樵、葉王、何金龍、朱玖瑩、林玉山、劉啓祥、蒲添生、潘麗水、曾培堯、翁崑德、張雲駒、吳超群等。光從這份名單,就可窺見臺南在臺灣美術史上的重要地位與豐富性;也期待這些藝術家的研究、出版,能成為市民美育最基本的教材,更成為奠定臺南美術未來持續發展最重要的基石。

感謝為這套叢書盡心調查、撰述的所有學者、研究者,更感謝所有藝術家家屬的全力配合、支持,也肯定本府文化局、美術館籌備處相關同仁和出版社的費心盡力。期待這套叢書能持續下去,讓更多的市民瞭解臺南這個城市過去曾經有過的歷史榮光與傳世名作,也驗證臺南市美術館作為「福爾摩沙最美麗的珍珠」,斯言不虛。

臺南市市長 賴清德

綻放臺南美術榮光

有人說，美術是最神祕、最直觀的藝術類別。它不像文學訴諸語言，沒有音樂飛揚的旋律，也無法如舞蹈般盡情展現肢體，然而正是如此寧靜的畫面，卻蘊藏了超乎吾人想像的啟示和力量；它可能隱喻了歷史上的傳奇故事，留下了史冊中的關鍵紀實，或者是無心插柳的創新，殫精竭慮的巧思，千百年來，這些優秀的美術作品並沒有隨著歲月的累積而塵埃漫漫，它們深藏的劃時代意義不言而喻，並且隨著時空變遷在文明長河裡光彩自現，深邃動人。

臺南是充滿人文藝術氛圍的文化古都，各具特色的歷史陳跡固然引人入勝，然而，除此之外，不同時期不同階段的藝術發展、前輩名家更是古都風采煥發的重要因素。回顧過往，清領時期林覺逸筆草草的水墨畫作、葉王被譽為「臺灣絕技」的交趾陶創作，日治時期郭柏川捨形取意的油畫、林玉山典雅麗緻的膠彩畫，潘春源、潘麗水父子細膩生動的民俗畫作，顏水龍、陳玉峰、張雲駒、吳超群……，這些名字不僅是臺南文化底蘊的築基，更是臺南、臺灣美術與時俱進、百花齊放的見證。

我們不禁要問，是什麼樣的人生經驗，什麼樣的成長歷程，才能揮灑如此斑斕的彩筆，成就如此不凡的藝術境界?《歷史‧榮光‧名作》美術家叢書系列，即是為了讓社會大眾更進一步了解這些大臺南地區成就斐然的前輩藝術家，他們用生命為墨揮灑的曠世名作，究竟蘊藏了怎樣的人生故事，怎樣的藝術理念？本期接續第一期專輯，以學術為基底，大眾化為訴求，邀請國內知名藝術史家執筆，深入淺出的介紹本市歷來知名藝術家及其作品，盼能重新綻放不朽榮光。

臺南市美術館仍處於籌備階段，我們推動臺南美術發展，建構臺南美術史完整脈絡的的決心和努力亦絲毫不敢停歇，除了館舍硬體規劃、館藏充實持續進行外，《歷史‧榮光‧名作》這套叢書長時間、大規模的地方美術史回溯，更代表了臺南市美術館軟硬體均衡發展的籌設方向與企圖。縣市合併後，各界對於「文化首都」的文化事務始終抱持著高度期待，捨棄了短暫的煙火、譁眾的活動，我們在地深耕、傳承創新的腳步，仍在豪邁展開。

臺南市政府文化局長

目　錄

歷史・榮光・名作系列 II

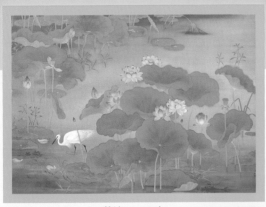

蓮池　1930年

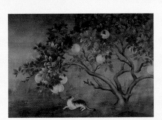

朱欒　1931年

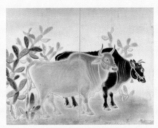

雙牛圖　1941年

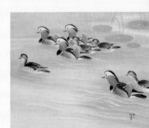

春江水暖　1955年

1930-40　　　**1941-50**　　　**1951-60**

野鴨　1935年

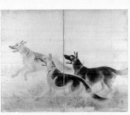

襲擊　1942年

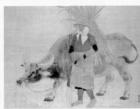

歸途　1944年

南郊即景　1963年

蘭嶼所見　1963年

熊貓　1974年

眈眈　1972年

黃虎旗　1974年

母愛　1980年

高山夕照　1983年

夜襲　1989年

1961-70　　　1971-80　　　1981-90

寂靜　1989年

愛雀吟　1973年

雲龍　1975年

椰子蟹　1976年

虎姑婆　1985年

峇隆獻瑞　1987年

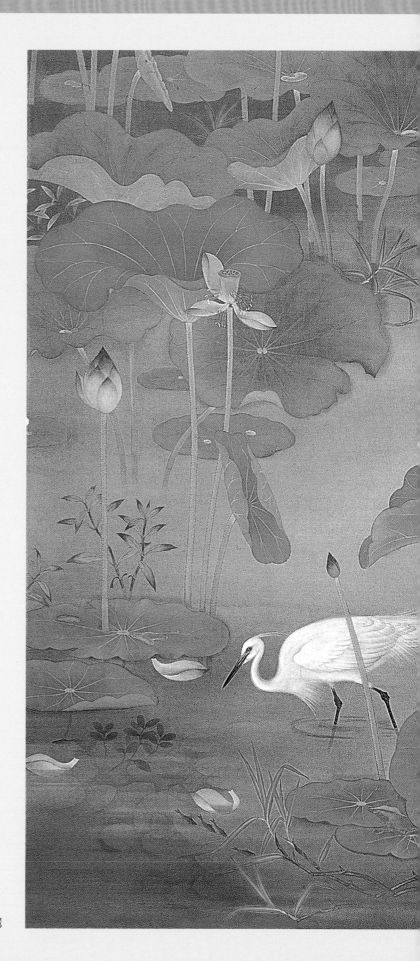

1.

林玉山
名作——
〈蓮池〉

林玉山
蓮池

1930　膠彩
146.4×215.2cm
國立臺灣美術館典藏

 6

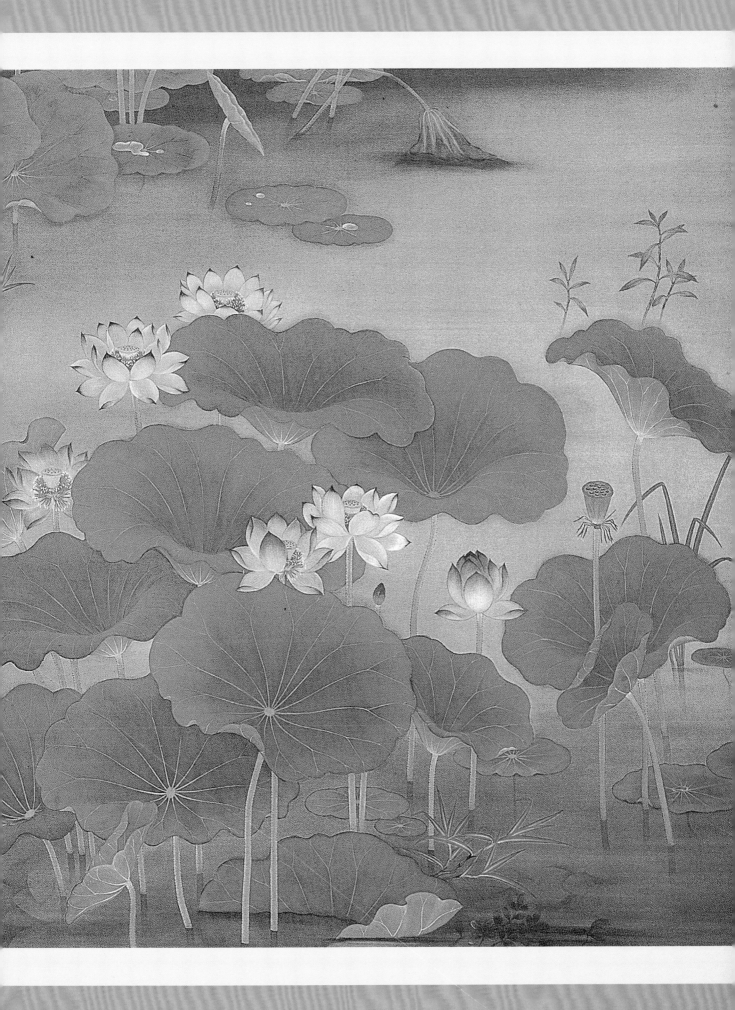

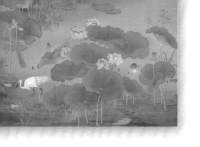

▍寧靜中的波瀾

　　一九三〇年創作的〈蓮池〉，奠定了林玉山在臺灣美術畫壇上的地位。這一年林玉山才二十四歲，前一年甫從日本川端繪畫學校畢業歸返臺灣。這件作品被鄉原古統評價為臺灣美術展覽會的典型力作，獲得第四屆臺展「特選第一席」，意味著取得東洋畫部門的最高榮譽。第二屆臺展時，郭雪湖、陳進已經獲得特選，林玉山依然在日本努力求學。第三屆臺展，則有呂鐵州、郭雪湖、陳進獲得特選；到了第四屆時，林玉山出品〈蓮池〉獲得臺展最高殊榮，郭雪湖〈南街殷賑〉獲得臺展賞，陳進的〈年輕的日子〉則獲得特選。林玉山在第三屆臺展，提出南畫筆調的〈周濂溪〉（頁15）一作，雖獲入選，卻也不受青睞。〈蓮池〉則是以重彩設色（膠彩）為主，獲得特選第

1948年，春萌畫會展覽會場一景。（藝術家資料室提供）

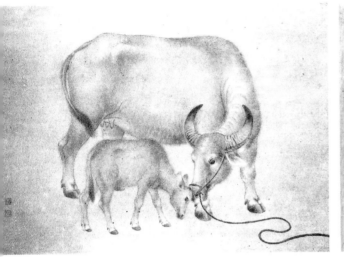

〔上二圖〕
1927年，林玉山入選第一
屆臺灣美術展覽會，與入
選作品〈水牛〉合影。
（藝術家資料室提供）

一席之後，奠定林玉山在畫壇屹立不搖的地位，隔年即獲得免審查獎榮譽，在此之前僅有郭雪湖、陳進、呂鐵州三位臺籍畫家而已。

　　第一屆臺灣美術展覽會上，郭雪湖、陳進與林玉山三位年輕入選畫家備受矚目，接著擠進呂鐵州。林玉山在這場美術展覽活動的競賽中，再因〈蓮池〉的傲人成績，為他贏得無限榮譽。

　　一九三○年是動盪的一年，十月二十七日，臺中州的霧社爆發震驚中外的霧社事件，賽德克族在莫那魯道率領下集體抗暴。這年對於臺灣而言，是複雜的一年，漢民族的蔣渭水採取議會路線進行和平抗爭。前一年矢內原忠雄寫作《帝國主義下的臺灣》，揭開日本殖民臺灣的原貌。

　　林玉山在暗潮洶湧的一九二九年八月從東京返回臺灣。返臺之後，林玉山逐漸成為嘉義地區美術界的領袖人物。首先是一九二八年，他與前輩畫家潘春源發起「春萌畫會」。這個畫會目的在於透過觀摩切磋，爭取臺展競賽中的良好成績。同年，浙江諸暨畫家王亞南來到嘉義，居住於張李德和的琳瑯山閣。嘉義詩畫界在琳瑯山閣舉行歡迎會，倡議成立「鴉社書畫會」。這一書畫會聚集嘉義地區書畫界的文人雅士。林玉山返國期間，常為他們修改繪畫作品，或者借畫稿給他們臨摹。

　　此外，林玉山出任「書畫自勵會」（見頁10會員合影）、「墨洋社習畫會」的指導教師。兩畫會皆成立於一九三○年。「書畫自勵會」目的在於鼓

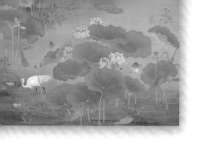

勵與培育嘉義地區的年輕畫家，由周燕、張洋柳發起，以一批藝術愛好者為後援。參加的年輕學生分別為林添木、盧雲生、黃水文、李秋禾、林秀山、高銘村、許祖曦、黃聯芳、江輕舟及楊萬枝。林玉山將川端繪畫學校學習心得，在此實踐，摒棄臨稿主義，提倡寫生精神。「墨洋社習畫會」則屬於醫師、公教人員所組成的業餘團體，臺、日籍會員兼具，每週四聚會於琳瑯山閣。因為週四（木曜日，mokuyoubi）的日語「木曜」發音相通於「墨洋」，所以取為畫會名稱。會員有琳瑯山閣女主人張李德和、賴尚遜、吳文龍、張長容、朱芾亭、徐清蓮，日人則有國松善四郎、井手等人。

在當時臺灣美術畫壇，林玉山不只隱然為嘉義地區的領袖，他也展現強烈熱忱，積極參與全臺灣的美術團體。一九三○年二月由鄉原古統倡導成立「栴檀社」，由入選臺展的十六位畫家組成，林玉山亦為其中一人。「栴檀社」最初兩屆曾於臺北展出，此後也到嘉義、臺南舉行展覽活動。其目的在於鼓勵畫風，相互砥礪。當然最重要目的在於作為臺展前置創作展機能的「試作展」，透過觀摩，修改作品，提出作品參展臺展。一九三三年，林玉山也與臺北畫友成立「麗光會」，每年春天在臺北舉行一次試作展。顯然地，林玉山在當時除了身為地方畫壇領袖，培育年輕畫家之外，也十分積極與學有專精的畫家或者藝術愛好者切磋畫技，可說已經具有名動臺灣美術界的態勢。

同時，他也參與漢文化的詩社，學習傳統國學。這是他在國府接收臺灣之後，能由南部北上任教靜修女中，且日後受到黃君璧禮遇的原因之一。一九三○年起，林玉山參加鷗社詩會、玉峰吟社、花果園修養會，此外也跟隨悶紅老人賴惠川學習詩學，

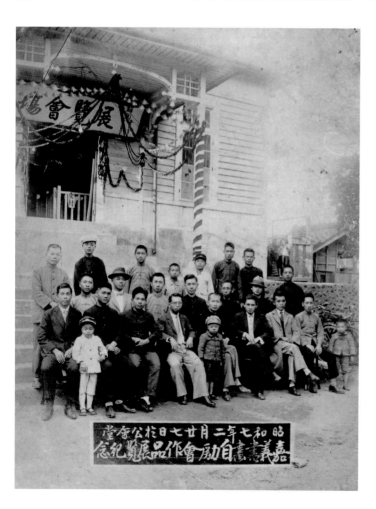

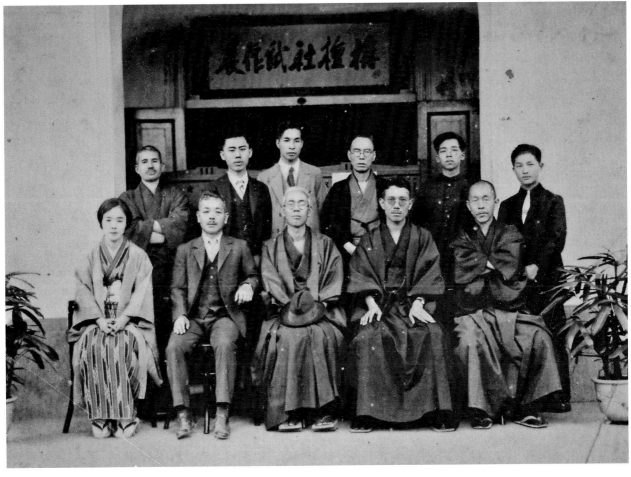

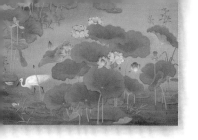

仕紳賴壺仙也為他講授漢學、北京話。

　　一九三○年對於林玉山而言，意義非凡，這年他創作了〈蓮池〉，奠定畫壇地位。積極地參與美術、藝文團體，使得他成為南部東洋畫壇的領袖。他在培育後進的同時，也學習中國傳統詩學與語言，使得他在一九四九年國府播遷來臺之後，在日本時代陪育成的畫家中，成為少數能過渡新舊鴻溝的畫家之一。

傳統與創新兼具的美術教育

　　〈蓮池〉是林玉山作品中最能體現出融會日本傳統繪畫與中國繪畫的美術作品。在日本繪畫中，南畫傳統的疏淡與天真，進入明治維新之後，逐漸成為文人墨戲與業餘者的筆墨閒情，難以成為美術主流。日本畫壇發展出的東洋畫，繼承了宋元繪畫精神的同時，也融會土佐派、狩野派、圓山四條派、南畫的美術特色，構成東洋畫的基本精神，而其理念則依據岡倉天心所主導的革新運動，透過明暗、透視與寫生的融會與運用，復興日本繪畫。

　　從小生長在傳統民間彩繪家庭的林玉山，啟蒙於民間畫師，十九歲隻身渡海前往日本留學，進入川端繪畫學校學習，直接接續了日本美術在明治維新之後的成果，使得他的美術表現，從民間的普遍性與生命力提升到藝術性的創造力。

　　川端繪畫學校的創辦人為川端玉章（1842-1913）。川端誕生於圓山派與四條派大本營的京都，十一歲時跟隨圓山派畫家中島來章學習，同時也跟隨小田海僊學習繪畫理論，明治維新前兩年的一八六六年移居江戶城，跟隨高橋由一學習油畫，一八八二年參加第一屆內國繪畫共進會，一八八四年第二屆展覽獲得銅牌獎，一八八九岡倉天心創立東京美術學校時，因其圓山派畫家傳人身分，受聘為圓山派教師，一八九○年出任東京美術學校教授，一八九六年任命為帝室技藝員，次年任命為古社寺保存會委員，一八九八年任命為日本美術院會員，並任文展開設後的審查委員，一九一○年創設川端繪畫學校。川端繪畫學校為私塾性質的美術學校，川端玉章去世後，由門下

弟子繼續經營。川端玉章門下弟子眾多，尾竹竹坡、川端茂章、木村武山、島崎柳塢、田中賴璋、平福百穗（1877-1933）、福井江亭、益田玉城、諸星成章、矢吹璋雲、山田敬中、結城素明（1875-1957）、湯田玉水等人，尤其是平福百穗、結城素明最為特出，結城素明日後成為東京美術學校教授，活躍於大正、昭和畫壇，一度受聘來臺，成為臺展審查委員。川端繪畫學校創立之際，由門下弟子岡村葵園（1879-1939）出任主任教授，岡村同時也畢業於東京美術學校。

　　林玉山進入川端繪畫學校時，創辦人川端玉章已經去世。此時由岡村擔任基礎入門的課程，高級課程則由結城素明與平福百穗擔任。岡村、結城兩人都是川端玉章的畫塾學生，皆畢業於東京美術學校，接受過傳統與現代化美術教育。此外，平福百穗也與他們兩人出身相同，然而往後畫風卻關注中國古典畫像磚、長卷及文人畫，異於當時由岡倉天心領導的日本美術院的浪漫主義歷史畫傾向。平福最後趨向於自然主義與古典主義相互融會的風格。川端繪畫學校除了教授東洋畫之外，也教授石膏與人體素描，不只如此，每月也舉行技術比賽，期中、期末更是進行繪畫競賽。林玉山在川端繪畫學校期間，曾以上野公園不忍池的寫生作品〈微雨初晴〉獲得學期比賽二等獎。留學期間，他也前往上野動物園進行鳥類、走獸的寫生，走獸則以老虎為主。在第一次日本留學期間，林玉山學習圓山四條派的寫生精神之外，也深受這些任教教師人文素養的影響，更加確認傳統與現代絲毫不悖的認識。

浪漫主義的晨光生機

林玉山〈蓮池〉局部

　　為了創作〈蓮池〉，林玉山騎著腳踏車前往嘉義牛稠山的荷花池。從當天傍晚開始在池邊等待與觀察。隔日破曉時分的荷塘景致，令他感動不已。他興致沖沖地描繪著池中的荷花百態，鉛筆稿、水墨稿一應俱全。從破曉開始畫到上午八點。歸來之後，他採用重彩，描繪出荷塘中的世界。整幅色調為綠色與清濁相間的池水。前方由一叢荷花構成複雜的荷葉、荷花綻放的盛況。左後方則是逐漸推向遠方的荷葉。荷花從含苞、

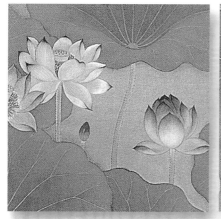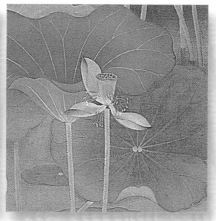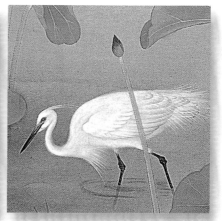

林玉山〈蓮池〉局部

初放、盛開到凋零。紅蓼、水草雜錯其間，左方一隻鷺鷥定睛覓食，湖水清澈，水中游魚依稀可見，鷺鷥瞬間伸出其長喙，寂靜中的生命營為，巧妙地捕捉了一方天地的生機。

前年林玉山以傳統人文色彩濃厚的〈周濂溪〉獲得第三屆臺展入選，周敦頤（周濂溪）端坐岩石上讀書，前方童子煮茗，蓮花成為背景，人文性的表現大於自然觀察。然而，這幅〈蓮池〉卻是以一方蓮池為天地，描繪出生機盎然的晨光下的生命世界。動物、植物在晨曦下展開一日的生活。作品已經孕育往後再次前往京都學習宋元繪畫的契機。

林玉山在〈蓮池〉上展現圓滿的世界影像。將大自然的生成與變化凝縮在蕩漾的池水裡面。蓮花為佛教中的潔淨象徵。中國文人雅士對它的情感，以周敦頤《愛蓮說》而傳頌千古，「出淤泥而不染，濯青漣而不妖，中通外直，不蔓不枝；香遠益清，亭亭淨植；可遠觀而不可褻玩焉……」蓮花儼然已經是文人雅士的精神歸趨。自此，蓮花由宗教意涵逐漸為人文筆墨中的題材，或折枝花卉，或人物畫，皆以蓮花表現精神的潔淨。

雖是如此，臺灣畫家歷來對於蓮花的描繪，並無以巨大尺幅描繪荷塘世界。張大千愛荷，工筆或者沒骨，甚而潑墨皆富新意，使得荷花題材獲得嶄新開展。然而，最早在東方美術領域中以精緻觀察，表現荷花實態的畫家，應屬林玉山的〈蓮池〉。亭亭玉立的荷葉，偃仰向背，各爭其姿。林玉山透過這幅作品表現出細膩的生態觀察能力，嫩葉、新枝或者茂葉或者枯葉，盡依其態而自得其意。滿池清風，露珠點點，晶瑩剔透，花瓣片片，分毫不差，使人彷彿聞到淡香，隱隱飄散，令人觀之神清氣爽。

〈蓮池〉是林玉山生命轉折的契機，綜合明治維新美術成果，以及自己對傳統繪畫精神之體驗，開創了臺灣美術表現上的浪漫主義的豐富成果，晨光隱藏著生態之美與天地之間的生命奧秘。

[右頁圖]
林玉山　周濂溪　1929
水墨　179×116cm
國立臺灣美術館典藏

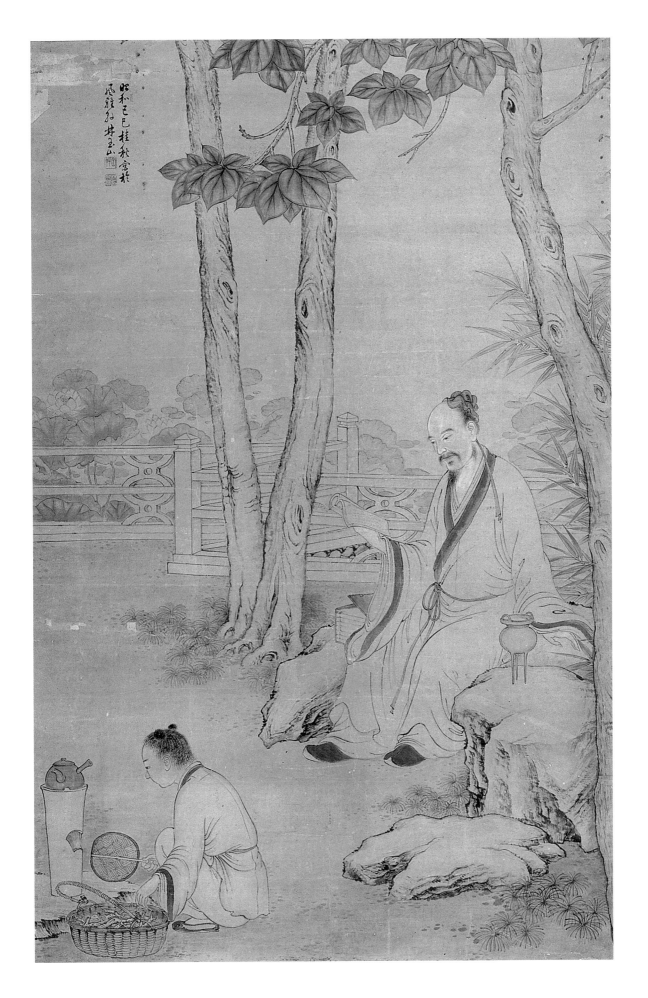

2.

以水墨畫成就新時代的
精神面目——
林玉山的生平

臺灣美術發展史中，林玉山無疑是由臺灣本土培育而成的偉大畫家，足以標誌臺灣美術如何繼承傳統民間藝術，接續日本時代的近代美術特質。國府播遷來臺後，他以個人才情，又以水墨創作，跨越時代斷裂的鴻溝，發展為具有豐富表現力與廣泛題材的風格變化。林玉山誠如其名，為臺灣美術史中的一座綿延山脈，在每個時代都展現出其應對時代精神的積極態度，標誌自我風格的特質。

民藝啟蒙——臺灣美術的精神傳承

嘉義市位於嘉南平原北端，東有竹崎丘陵，依坡緩降；北有朴子溪，南有八掌溪，八掌溪緣起阿里山奮起湖，淵遠流長。西部平坦，盡為沃野，饒富農業之利。遠在明初天啟元年（1621）漢人顏思齊率眾登陸魍港（今布袋港），一說由笨港（北港）登陸，此為漢人有規模入殖臺灣之始。此時，荷屬東印度公司已據有澎湖諸島，明廷遣使威逼利誘，勸往大員（臺灣）移住。天啟四年（1624）荷人入領臺灣，於大員建熱蘭遮城，招撫原住民，以人頭稅裹脅漢人，此為外人政權在臺灣建立的開始。

嘉義舊稱「諸羅山」，語出原住民洪雅族語，荷蘭史冊有「Tirosen」語，即指「諸羅山」。明永曆十五年（1661）鄭成功率軍驅逐荷蘭人，設置一府二縣，漢人正式在臺灣建立政權。二縣為天興縣與萬年縣，諸羅山隸屬萬年縣。康熙二十二

林玉山在冊頁上題字
（藝術家資料室提供）

年（1683）清領有臺灣，設置一府三縣，分天興縣為臺灣縣、鳳山縣，萬年縣仍轄諸羅山，縣署置於佳里興（臺南市嘉興區）。康熙四十三年始遷縣治於諸羅山，以木柵為城。雍正元年，開始夯土築城，挖溝為河，城廓漸備，雍正五年知縣劉良璧重置門樓，城分四門，東有「襟山」，西曰「帶河」，南為「重陽」，北稱「北辰」，規模粲然。諸羅城依地築城，呈不規則狀，其形如桃，因名「桃城」。居民以「桃子頭」、「桃仔尾」稱呼自己居住所在。乾隆五十一年林爽文之亂，圍諸羅城十月而未能下，隔年清廷頒發褒旨，以「嘉其死守城池之忠義」，更為「嘉義縣」。甲午戰役，清廷敗績，割臺，進入日本時代。

日本時代初期行政區變動頻仍，一八九五到一九二〇年一級行政區總計變動八次，足以顯示日本統治臺灣初期，政治、社會、經濟相當不穩定。一九二〇年十月起實施第八次「地方制度改正」，劃分臺灣為五州兩廳，分別為臺北州、新竹州、臺中州、臺南州、高雄州、花蓮港廳、臺東廳。現今嘉義縣隸屬於臺南州，級別為「嘉義郡」，嘉義市為「嘉義町」，一九二六年由高雄州獨立出澎湖廳。昭和五年（1930），嘉義街升格為「嘉義市」。

甲午割臺隔年乙未年（1895），日軍接收臺灣，臺民自決抵抗，先烈死傷無數，史稱「乙未事件」，此後各地零星抵抗，持續近二十年之久。日本統治臺灣初期，並不順利。臺灣作為日本海外第一個殖民地，瘧疾橫行、物產低落，洪水、旱澇、地震不斷。這座日本首次征服的島嶼，充滿著許多不確定因素。林玉山出生於一九〇七年，前年嘉義發生大地震，城毀，僅剩東門。殖民政府藉此有計畫改造都市，嘉義街道煥然一新，成為全臺現代化都市之一。隔年阿里山林業鐵路開通，使得嘉義成為南部重要聚落。

林玉山出生地為嘉義町「美街」。這條街道原本分布許多米舖，稱為「米街」，據說吳鳳早年由漳州來臺，亦曾居住於此。地方制度改正後，這條街道被命名為「北門町」，戰後紀念吳鳳成仁故實，改稱成仁街。米街僅四十戶居民，聚集裝裱業四家，頗有文風，計有西園、仿古軒、文錦、風雅軒。

日本統治臺灣循序漸進，經歷近二十年臺民抗爭後，內政逐漸平穩。林玉山出生時，局面雖稱穩定，依然處於高壓統治時代。一九一五年臺南州爆

1926年於東京上野宿舍的鄉友們合影，左一為林玉山，右二為陳澄波。（藝術家資料室提供）

發驚人的噍吧哖抗暴事件，為漢人反抗事件最慘烈者。此後，臺灣總督府由軍人統治時期轉為文官統治時期。

林玉山乳名金水，本名英貴，由漢人張銘三取名「立軒」。林家先祖出自漳州府龍溪縣，隨鄭成功軍隊來臺，即林玉山長至八歲，父親以其巧思改而經營風雅軒裝池，聘請蔡禎祥、蔣才為駐店畫師。在傳統的漢人社會，裝裱業是高度文化性質行業，除代客裝裱之外，包括販售祝賀婚喪喜慶書畫，甚而代客書寫公告、門聯等，一應俱全。幼年的林玉山喜歡繪畫，受教於家中聘任的畫師蔡禎祥、蔣才，由民間藝師啟蒙，六歲進入嘉義第一公學就讀。林家經濟與人文素養，在當時自有一定涵養。進入公學校之後，巫姓教師發覺其卓越美術才能，特別予以輔導鉛筆寫生。蔡、蔣兩師因家庭因素離職，林玉山年僅十一歲即幫忙父親從事裱褙工作，權充畫師。早熟的幼年，在當時經濟不發達的社會，書畫作為技術成為經濟手段，即使往後獲獎成名，有效的餬口手段，裱褙也是衣食之必須。林玉山技術的養成除了家中畫

師傳授技藝之外，街上廟宇的彩繪、交趾燒或者民間收藏，都是他學習的管道。林玉山學習歷程，代表著臺灣美術在近代化的萌芽階段，緊密地與民間活力連結在一起的例證。

東京求藝──
川端繪畫學校的畫藝奠基

　　一九二三年林玉山十七歲，在堂兄介紹下，拜伊坂旭江為師，學習四君子（梅、蘭、竹、菊）長達三年之久。伊坂旭江的繪畫灑脫自在，異於民間畫師的精研彩繪，對於林玉山而言，意味著從民間藝術連結起精神品味的文人畫傳統。同樣這一年，嘉義舉辦勸業共進會，另置書畫部，林玉山以〈下山猛虎〉獲得入選，猛虎下山，回首怒吼，頗為生動。〈下山猛虎〉展現出民間性與藝術性兼容並蓄的起點。這一年，出身臺北的黃土水於三年前以〈蕃童〉入選帝展，張秋海、顏水龍入東京美術學校西畫科，楊三郎進入京都工藝學校，王白淵入東京美術學校師範科，廖繼春、陳澄波進入東京美術學校師範科，陳植棋錄取入東京美術學校西畫科，陳清汾進入關西美術學院。

　　正在這股赴日留學的風潮中，林玉山在十八歲的一九二六年前往東京，

林玉山　大南門
1927　膠彩
第一屆臺展入選作品

進入川端玉章創辦的川端繪畫學校。陳進也在這一年前來東京，進入東京女子美術學校東洋畫科學習。同一年，林玉山同鄉陳澄波以〈嘉義郊外〉獲得帝展入選。臺灣人在藝術表現上足以與日本人一較長短，當年從事藝術創作的榮譽感與激勵足以想像。

第一次留學日本，林玉山生活於物資昂貴的東京，生活自然艱困。為了養活自己，寄回作品到故鄉販售以維持生活，平時則以用過的紙張來練習。除了學校學習之外，一有空就到戶外寫生，東京上野恩賜公園的不忍池、上野動物園都有他的足跡。不同於其他臺灣畫家大多進入可以獲頒正式學位的東京美術學校學習，川端繪畫學校則是私人畫塾。在明治維新之後，傳統的私人畫塾因為日本特殊的師生傳承關係，學有專長的藝術家成立許多藝術團體。這些藝術團體以傳授繪畫與維繫師生關係的團體形式，成為美術教育與藝術活動的重要據點。因此，當時的畫塾皆由著名畫家所創辦。川端繪畫學校創辦人為圓山派傳人川端玉章，當時玉章雖已去世，他的弟子們依然成為教師主幹。林玉山受教於岡村葵園、結城素明、平福百穗。留學的隔年，母親莊氏去世。異鄉喪母，悲情足以想像。幼年母子兩人帶著便當，前往動物園寫生，或者母親雕刻糕餅版模的精巧神態，時常讓他回憶無窮。這年十月他以〈水牛〉、〈大南門〉獲得第一屆臺展入選，前者描繪母牛與幼牛的親情，後者描繪臺南廢墟中的南寧門景致。留學日本期間，每年出品臺展，第二屆以〈山羊〉、〈庭茂〉入選。〈山羊〉是三隻公羊休憩情景，依然洋

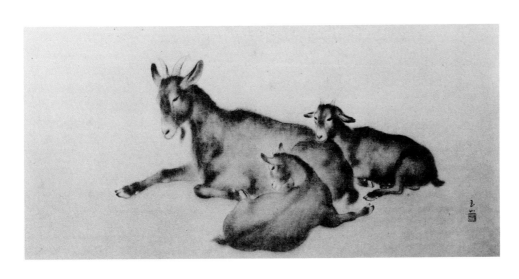

林玉山　山羊
1928　膠彩
第二屆臺展入選作品

溢著親情；〈庭茂〉那竹籬一角的古井旁的麻雀跳躍，生機盎然。人在異鄉，故鄉、親情成為支撐他創作的動力。名儒蔡櫻村以嘉義玉山為他取名。在〈山羊〉作品開始署名「玉山」。他在二十三歲的一九二九年八月返臺，同年十月以〈周濂溪〉、〈霽雨〉入選第三屆臺展。此後他開始積極參與嘉義地方與臺北地區的美術展覽活動。第四屆他以〈蓮池〉獲得臺展特選第一席，奠定了他在臺灣畫壇中的地位。

京都遊藝——堂本印象門下的洞見

　　林玉山在嘉義地區成為當時畫壇中心人物之一，培育後進之外，同時積極參加詩社。特別是在墨洋社活動中，他觀賞畫友國松善四郎收藏的作品，對於堂本印象（1891-1975）作品印象深刻，特別是對花鳥畫意境與運筆大為讚嘆，深感藝海遼闊，了無止盡。為此，他決定再次前往京都留學。一九三四

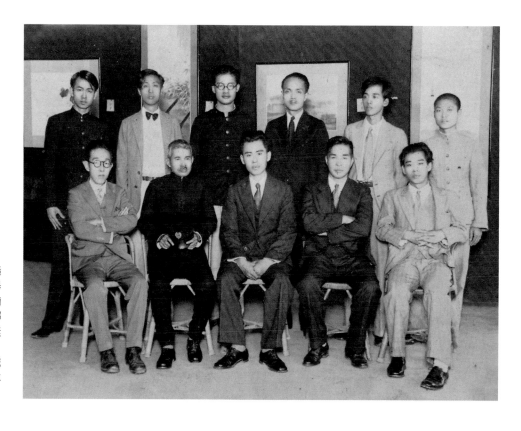

1935年林玉山赴日深造前，於「日日新報社」舉行個展，與來賓合影。前排左起：秋山春水、鄉原古統、林玉山、村上無羅、陳敬輝；後排右起：李秋禾、郭雪湖、呂鐵州、林德進、蔡雲巖、林榮杰。

年趁京都旅行之便，由國松介紹，拜見堂本印象。晤談一小時，獲益良多。返國後，林玉山決心拜其門下學習。為了籌措留學費用，在栴檀社畫友的協助下，林玉山在臺北日日新聞報社三樓，舉行生平第一次個展，鄉原古統、村上無羅、秋山春水、陳敬輝、郭雪湖、呂鐵州、蔡雲巖等人都前來參觀。成行前又獲得嘉義友人資助，終於得以再度前往日本京都學習，只是這段留學歲月不長，一來他已有三位女兒，一位兒子；家庭負擔之外，同時也活躍於畫壇。最大原因是，經歷第一次東京三年學習，他已經紮下深厚的美術表現能力。因此，他除了鑽研嶄新的表現之外，同時還要向古代美術學習。一九三五年五月，二十八歲的林玉山，前往京都，進入堂本印象主持的東丘社學習。

林玉山（中）在1935年於京都堂本畫塾精進時，友人張義雄（右）、蔡國憲來訪時留影。

堂本印象畢業於京都市立美術工藝學校，從事彩繪西陣織（為產自京都西陣地區的日本和服專用織錦面料）的工作。他立志成為畫家，一九一八年進入京都市立繪畫專門學校，一九二〇年跟隨西山翠嶂（1879-1958）學習，一九二五年第六屆帝展以〈華嚴〉獲得帝國美術院賞，成為美術界明日之星，一九三四年創立東丘社，隔年林玉山前來學習。此時，堂本印象已經四十四歲，聲望頗隆，隔年被聘為京都市立繪畫專門學校教授。堂本印象早年師承西山翠嶂，戰後畫風急速轉變，邁向抽象畫。西山翠嶂師事竹內栖鳳，後為其女婿，活躍於文展、帝展，創立青甲社畫塾，日後成為京都市立繪畫專門學校校長，門下弟子有堂本印象之外，尚有中村大三郎、上村松篁。當林玉山前來京都學習時，堂本印象已經開始傾向於古典主義氣息的作

品，花鳥畫上承宋代繪畫，佛教繪畫則以印度美術為規範。

在堂本印象門下學習一年，事後林玉山回憶說：「在他那裡，我才真正的瞭解色彩應該怎樣用，過去我只知道要什麼顏色，就塗什麼顏色，對於色彩的效果、色彩的生命、色的層次等等，沒有絲毫認識，說起來，在川端畫學校三年，只不過學到最基本的，創作根本談不上。」如果說，林玉山在川端繪畫學校學習到繪畫的造型能力、寫生技術，那麼在堂本印象畫塾則學會了做為畫家的情感表現能力。在京都學習期間，林玉山除了在畫塾學習，也前往圖書館翻查資料，前往京都博物館臨摹宋人花鳥。正因為這種求道若渴的心情，林玉山在一年的京都滯留期間，奠定他往後創造能力的基礎。

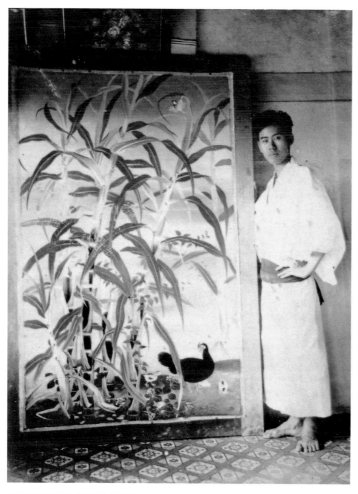

1932年林玉山與第六屆臺展作品〈甘蔗〉合影。

動盪歲月——
二次大戰期間的藝海掙扎

林玉山返臺之後，依然不間斷參加臺展競賽，第六屆以〈甘蔗〉獲得特選第二名，第七屆又以〈夕照〉獲得特選第一名，從此成為免審查畫家。然而，中日蘆溝橋戰事逐漸升高，局勢更趨緊張。在物資貧乏下，已經很難以繪畫維持生活，為了餬口養家，由擔任《新民報》記者的嘉義鄉人吳春霖介紹，他與許崑泉合作，負責連載小說《靈肉之道》插圖工作，同時也為文藝性雜誌《風月報》做插圖。一九四一年前後，戰爭局面更為嚴峻，管制外地刊物輸入，民間業者開始印行民間故事、古典小說，諸如楊逵翻譯的《三國

演義》、《西遊記》，林玉山為此留下精采的插圖。

　　林玉山從第一次留學東京返國後，除了積極參與美術活動之外，在傳統詩歌鑽研上也獲得一定成就。戰亂期間，書畫難酬。在〈桃城暮春雜興〉記下自己的無奈。「畫道幽玄意義深，通神窮理悟禪心；攀山攬勝時生寫，摹古觀摩秘帖臨。亂世機緣歸淡薄，晚年詩句費沉吟；於今天驥無人問，市骨當時說萬金。」在臺灣前輩畫家中得以詩畫為雙璧者，林玉山恐是唯一的畫家。

　　戰爭期間，林玉山依然創作不輟，一九三八年長期戰爭局面已定，當年十月臺灣美術展覽會改為臺灣總督府美術展覽會，林玉山連續十年毫不間斷參展的臺展至此落幕。十月第一屆府展，他出品〈雄視〉，這年意味著日本加緊同化政策。一九四〇年臺陽美術協會增設東洋畫部，邀請栴檀社畫友林玉山、郭雪湖、陳進、呂鐵州、陳敬輝與日籍畫家村上無羅出品，林玉山展出花鳥畫〈寶島春光〉。一九四一年林玉山設置畫室於嘉義南郊垂楊路，出品第七屆臺陽展，計有〈麗春〉、〈微風〉、〈朝〉等作品。十月林玉山以〈雙牛圖〉（頁38）獲選府展的臺日文化賞，畫風樸實，在纖細筆調之外，增添粗壯厚實的樸實風格。一九四二年出品臺陽展〈春寒〉、〈襲擊〉（頁40），十月出品府展〈曉霜〉。十二月嘉義發生大地震，嘉義市內損失慘重，林玉山舉家遷居南郊畫室居住。一九四三年臺灣經濟陷入嚴重停滯，他轉職到「嘉義醬油統制會社」，擔任總務工作，偶而為會社畫插圖。四月林玉山提出〈南洲先生〉參展臺陽美展，當年因病未參加府展。一九四四年美軍空襲更為頻繁，遷居好收莊的畫友林東令家中避難，在此完

林玉山為兒童讀物所作的插畫。

林玉山　曉霜　1942
水墨　132×159cm
臺北市立美術館典藏

成兩冊《三國演義》插圖。十月出品臺陽美展十週年展，府展則因日本在戰場上已呈現敗象，故而停辦。〈歸途〉（頁41）成為戰間晚期的美術代表作，內容描繪疲憊不堪的老牛馱著蔗葉歸返的荒涼景象，一旁女性則生氣盎然，頗有再待和平局面的氛圍。

▋躍然再起──執教師大的積極創作

臺灣戰後，林玉山一度在嘉義市黨部擔任文宣部美術部門工作，一九四六年四月轉任嘉義市立中學擔任美術教師，臺灣長官公署籌辦第一屆臺灣省美術展覽會，林玉山獲聘為國畫部審查委員並展出作品。隔年爆發二二八事件，嘉義受創嚴重，畫家友人同時也是議員的陳澄波被遊行槍決，

林玉山在師大教學時，帶領同學野外寫生。（藝術家資料室提供）

　　林玉山也遭受抄家，幸而渡過危機。一九四九年轉任省立嘉義中學美術教師。一九五〇年在學生盧雲生推薦下，獲聘為靜修女中美術主任。前往臺北的目的之一在於一償年輕以來夙願，早年即立志前往中國遊學，故而曾向舊時清廷鍾姓翻譯官學習國語。自從京都留學歸國，林玉山不時想著到大陸遊學，鑽研繪畫真諦。卻因中日戰爭被迫中止。

　　國共內戰，國府敗績，轉進臺灣，故宮文物運抵臺灣，文化人也帶來許多珍貴文物，一時之間臺北人文薈萃。林玉山舉家遷來臺北之後定居大龍峒，如魚得水，積極參加畫壇的美術活動。他從東洋畫的創作，逐漸地轉移到以水墨為創作媒材。此一時期，從大陸遷移來臺的畫家，畫風大體沿襲文人畫的習氣，再者，大陸畫家對省展中由「東洋畫部」改成的「國畫部」中的東洋畫表現不以為然，頗有批判。一九四六年「臺灣全省第一屆美術展覽會」審查意見指出：「綜觀出品畫中我們感到大有傾向舊式國畫的趨勢，盲從而不自然的南畫，或是模仿不健全的古作，忘卻自己珍貴的生命。」一九五〇年廿世紀社舉行藝術座談，出席者有羅家倫、黃君璧、劉獅、郎靜山、雷亨利、戴粹倫，臺籍畫家則有張我軍、王紹清等人。他們指責膠彩畫是日本畫，主張提倡正統國畫。一九五四年十一月劉國松發表〈日本畫不是國畫〉、〈為什麼把日本畫往國畫裡擠〉。為了回應這股激烈的抨擊，隔月由黃得時在臺北市文獻委員會舉行「美術運動座談會」，林玉山嫻熟北京話，得

林玉山（左）足跡遍及國外各地，與張義雄合影。

以自由發言：「臺灣全省美術展覽會，至本年已經開過了九屆，……至本屆猶變本加厲，可是這些輿論，不是討論畫的好壞，也不是帶有領導性的教言，只是如從前日人動不動就罵本省人為清國人一樣，對看不合眼的畫，即隨便掛一個日本畫的頭銜對待。」戰後這種對立並未稍歇，一九七二年膠彩畫家退出國畫部，組成「長流畫會」自行舉行活動，林玉山亦出品作品，表示支持。

　　林玉山個性敦厚，不屈於時勢，仗義執言，然而，他的藝術成就不因此而或減。擔任省展審查委員期間認識黃君璧，黃君璧數次前往林玉山住宅敦聘他任教師範大學藝術系，一九五一年起為師大藝術系兼任教師，以後改聘專任。直至一九七七年七月底退休為止，林玉山任職於師大美術系，退休後依然每週回到師大兼課。林玉山生性敦厚，充滿包容力，去世前兩年，面對訪談，當問及對當時「五月畫會」與「東方畫會」的看法時，他淡淡地回答：「對我沒有影響，我其實也滿欣賞那些年輕人，他們的優點我們也可以學，總不能一意孤行。」正因為這樣的包容與自省能力，林玉山作品在每個時代都充滿生命力與創造性。

▍屢創高峰——旺盛的生命力

　　任教國立臺灣師範大學美術系後，林玉山已然成為當時美術教育的重要一分子。當時黃君璧擔任系主任，溥心畬、金勤伯皆在此任教，溥、金

兩人屬於北派，黃君璧屬於南派，林玉山則依循宋人寫生精神與日本藝術家傳統，風格差異頗大。這段時期，他的生活穩定，創作力旺盛，定期參加美術展覽會。一九六〇年是國內美術運動澎湃洶湧的時期，他在〈第十五屆省展國畫部審查感言〉中提到：「美術之演變是隨時代之自然或受地域之影響，總之現代中國畫雖不願意永在既成的保守圈中旋轉，卻不可忘記傳統的美點，而盲從外界的美術……」，這是他對於傳統與創新何去何從的觀點，站在民族特質回應時代需求。他的美術作品隨時都回應著時代精神。

林玉山晚年暢談他將近一個世紀的藝術生涯（藝術家資料室提供）

　　林玉山的畫風與技術表現不斷豐富與增加，在題材上更為豐富與多彩，顯然這與他誠懇地回應時代精神的同時，亦能尊重自身民族文化與自己的個性有關。他平時帶領學生到各地寫生，教學之外，足跡遍及國外各地，東南亞、印度、尼泊爾、美國、法國、荷蘭及久違的日本參訪，使得他對自身的藝術表現與時代氛圍自有深刻體驗。〈昆陽山色〉乃是描繪路經橫貫公路所見的風景，他將目光投向臺灣的深山峻嶺或者森林深處。〈靜夜月〉上面可以看到他活用筆墨，暈染、烘托、濃淡變化自然天成，前方貓頭鷹凝視著我們，特別是樹藤轉折靈巧，外加滴彩技法，使得夜色更覺詭異。林玉山對於筆墨的掌握到了一九六〇年代初期，已經達到自在圓滿的地步。傳統運筆之外，呈現更多墨色的豐富度，〈白沙灘〉（頁31）全然是乘車經過海濱的印象，沙灘的墨滴、植物的晃動與恰到好處的墨色，不論構圖或者色調都給人現代感。

　　一九六六年林玉山前往久違的日本進行訪問。這一年他趁教授的一年

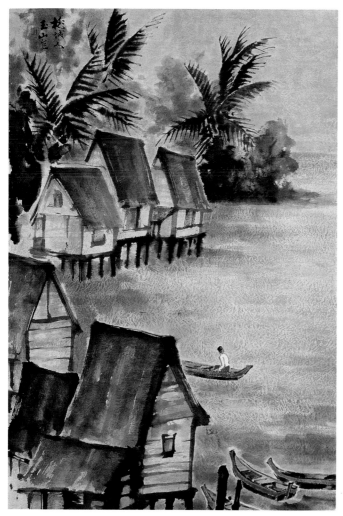

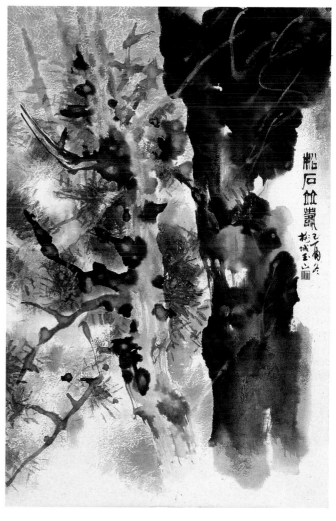

[左圖]
林玉山　南洋所見
1968　彩墨
91×66cm

[右圖]
林玉山　松石並壽
1969　彩墨
94×66cm

休假期間，更有餘暇走訪日本各地，拜會長輩。九月遊歷東南亞，十月在神戶舉行個展之外，前往金閣寺附近的衣笠山麓拜會恩師堂本印象，參觀剛開幕的堂本印象美術館，接著前往北九州小倉市拜見昔日臺展審查委員木下靜涯（1887-1988），以及畫友兼收藏家國松善四郎。三十年前的師恩及久別友人，歲月催人老，相見不勝欷噓。

　　就藝術表現而言，林玉山的技術表現越到晚年，更為多樣，諸如〈松林鹿〉上面的黃土色，採用揉皺與暈拓手法，呈現光線感。同樣的手法更運用於〈南洋所見〉，用以表現波光粼粼的陽光燦爛感。林玉山這時已經六十餘歲，技術層面的探索與自然觀察的用心依然絲毫不減。〈松石並壽〉宛如一幅抽象畫，破墨、烘染、暈染、滴彩、揉皺等技術完全運用於畫面上。經歷

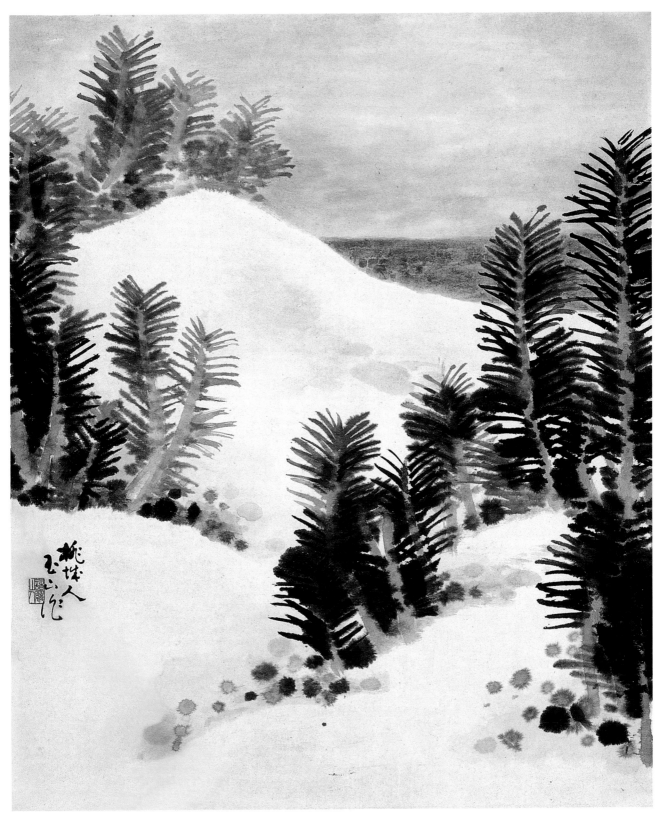

林玉山　白沙灘　1965　彩墨　76×64cm

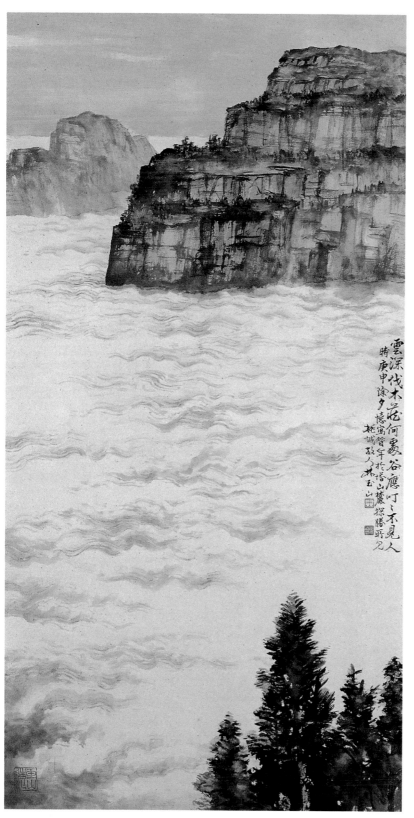

林玉山　雲深伐木聲　1980　彩墨　129.3×68.1cm　臺北市立美術館典藏

一九六〇年代晚期嘗試技術極限之後，林玉山的表現更為多樣，題材已達到隨手拈來，自有一方天地的自在。

〈薪傳〉採用拼貼手法，表現視覺之外的地底世界盤根錯節的情景。地面樹木延燒已為枯枝，地底根部依然綿延不絕地燃燒。〈雲深伐木聲〉亦展現雲海的波瀾壯闊。除此之外，他的足跡已經從臺灣的高山到異鄉領域的巨嶺，創作力依然旺盛，諸如〈瑞士雪山〉、加州門德海濱〈風濤〉、美國黃石公園〈峽谷斜暉〉、〈喜馬拉雅山〉、印尼日惹〈婆羅浮屠〉，皚皚白雪的高山，波濤洶湧的海濱，歷史悠久的遺跡，都能看到他旺盛的創作力。甚而說是黑夜出擊的雲豹，虎視眈眈的猛虎，已然創造出前人所未達到的境界。在臺灣美術發展中，他與郭雪湖、陳進、林之助成為戰後碩果僅存的東洋畫家。而且，林玉山已成功地跨越新舊時代斷裂的鴻溝，以水墨畫成為新時代的精神面目，在臺灣前輩畫家中建立起特殊的意義與價值。

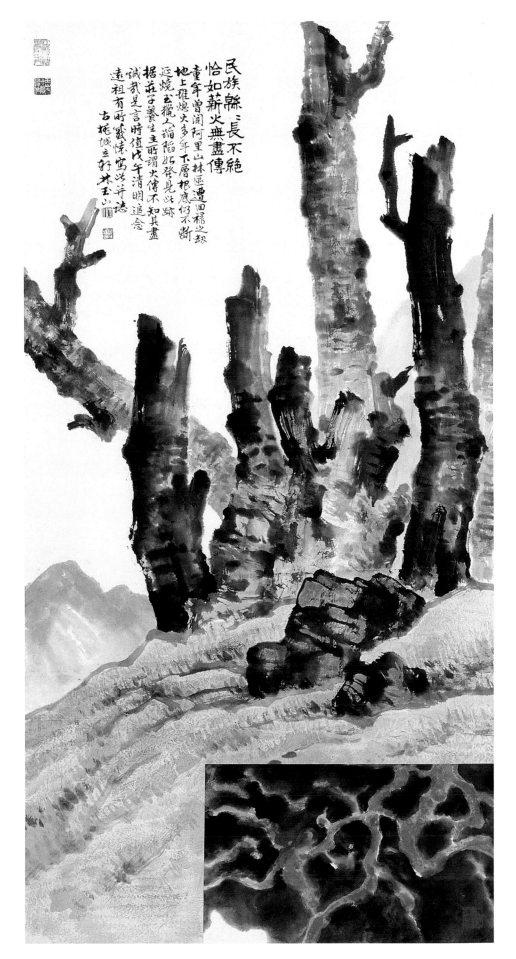

民族綿綿長不絕
恰如薪火無盡傳
童年曾聞阿里山林區遭回祿之故
地上雖燒火大多年下層根底仍不斷
延燒玉獵人循隙所發見此跡
據莊子養生主所謂火傳不知其盡
誠哉是言時值戊午清明追念
遠祖有感藝懷寫此并誌
古稀誠立軒林玉山

林玉山　薪傳
1978　彩墨
133×69cm

3.
林玉山作品賞析

林玉山　朱欒

1931　膠彩　146.3×213.7cm　國立臺灣美術館典藏

　　「朱欒」一詞出自《本草綱木》，原生於東南亞、中國南部、臺灣等地。日本江戶時代初期，廣東貿易商人謝文旦於海上遭難，為薩摩（今日鹿兒島縣）人所救。為感謝救命之恩，謝文旦致贈珍貴朱欒與白欒，往後日人廣為育種，因以為名。這幅作品為林玉山早年力作，尺幅巨大，設色典雅，採取宋人筆調與精神。朱欒盛產於嘉義，今日為中秋賞月聖品。果實纍纍，樹枝受重下垂，枝葉華茂，展現旺盛生命力，同時也表現出畫家對家鄉的眷戀之情。貓兒望著樹下蜜蜂，相互呼應，姿態生動，足見畫家對宋人花鳥畫精研之深刻。

林玉山　野鴨

1935　膠彩　57.5×65cm
國立臺灣美術館典藏

這幅作品是林玉山再次赴日留學京都時期的
作品。這段時期，他一方面授業於堂本印象，同
時也在圖書館、博物館精研中國古典繪畫。特別
是京都國立博物館的宋元明清書畫花鳥繪畫的觀
賞與臨摹，對他啟迪頗大。這件作品描繪著三隻
野鴨蹲踞在沙地上，茫茫大地，砂石點點，一株
野草，點染生機。畫面上工筆與渲染並用，色彩
則以赭石色調為主，給人頗有一種蕭瑟與孤寂的
感受，尤以畫面左邊那昂首眺望遠方的寒鴨，更
是傳達出寂寥的不安感。就美感而言，這幅作品
深受日本「物哀」美學的影響，柔弱中洋溢著孤
寂的感受。

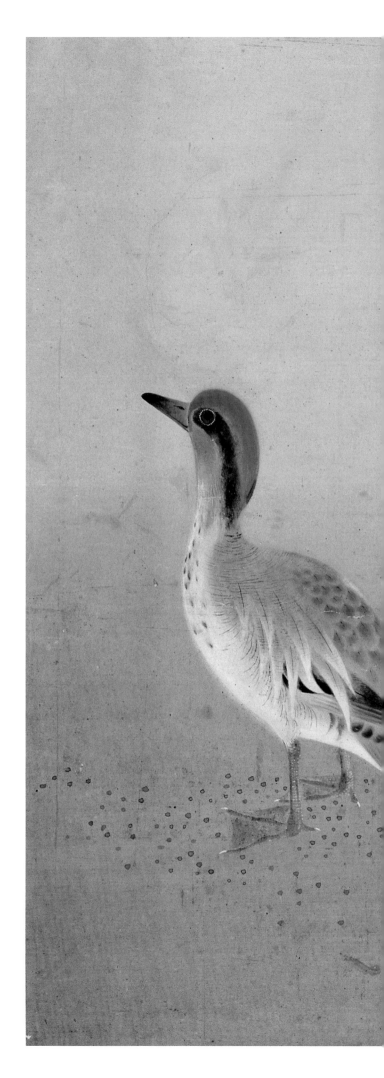

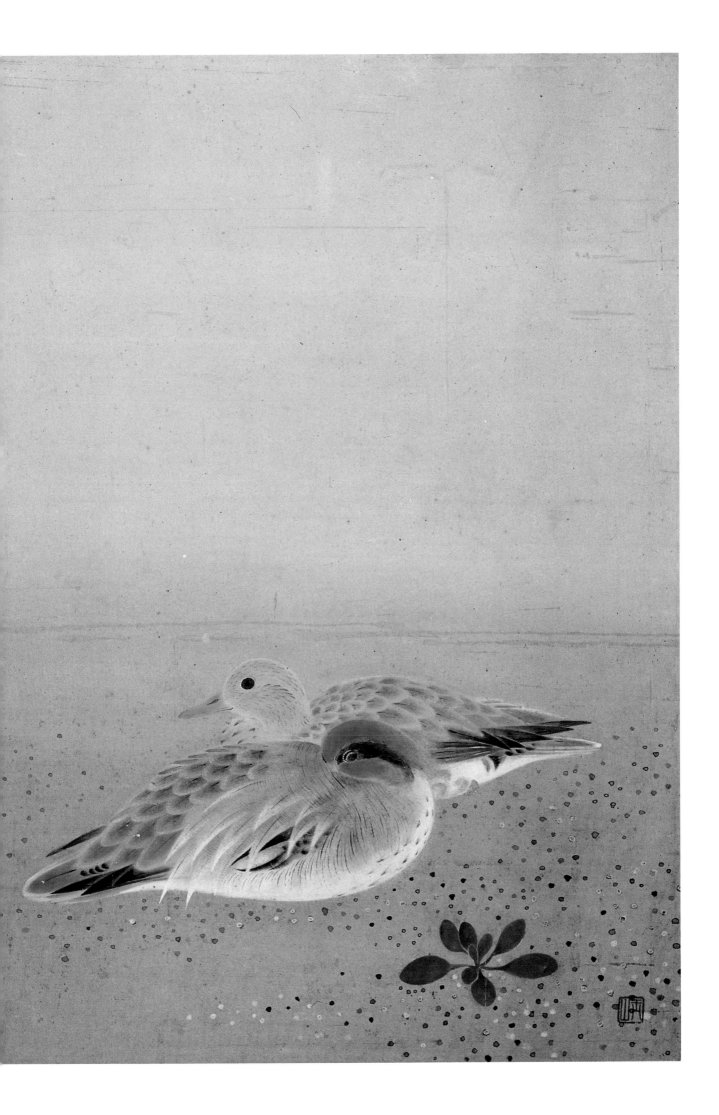

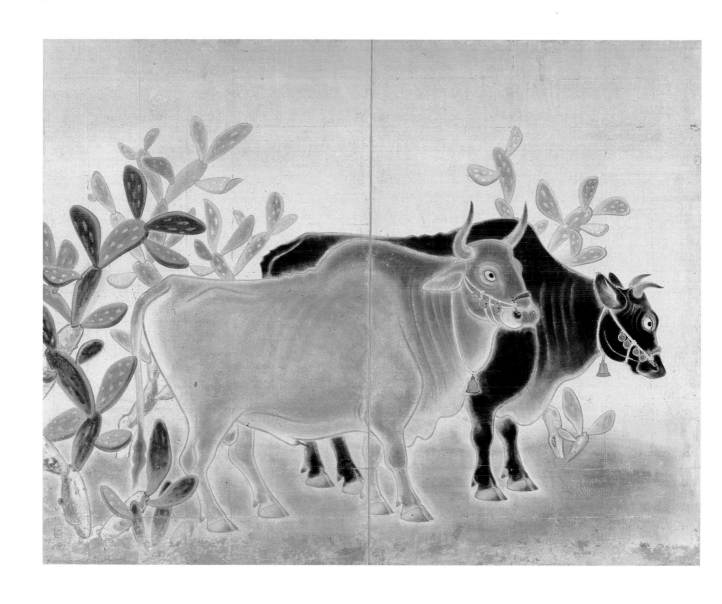

林玉山　雙牛圖（右頁圖為局部）

1941　膠彩　134.5×174cm　臺北市立美術館典藏

　　二次大戰的緊張局勢中，林玉山依然創作不輟，獲得府展入選。畫面上描繪著兩隻赤牛立於仙人掌前。一旁仙人掌造型厚重而簡單，畫面洋溢著異國情調。畫家在偃仰向背的單調植物姿態中，捕捉到不屈的生命感。赤牛則是一黑一赭，線條單純而粗厚，身體明暗僅透過線條與些許暈染給予立體感。他從京都歸國後，或許受到堂本印象那種古典古代的精神所影響，畫面上往往洋溢著某種堅毅卻又古樸的表現力。赭色的赤牛凝視前方，前方雙腳準備往前跨出，黑牛則是後方雙腳準備往前的猶豫之間。在寂靜中已然醞釀著千鈞萬力。

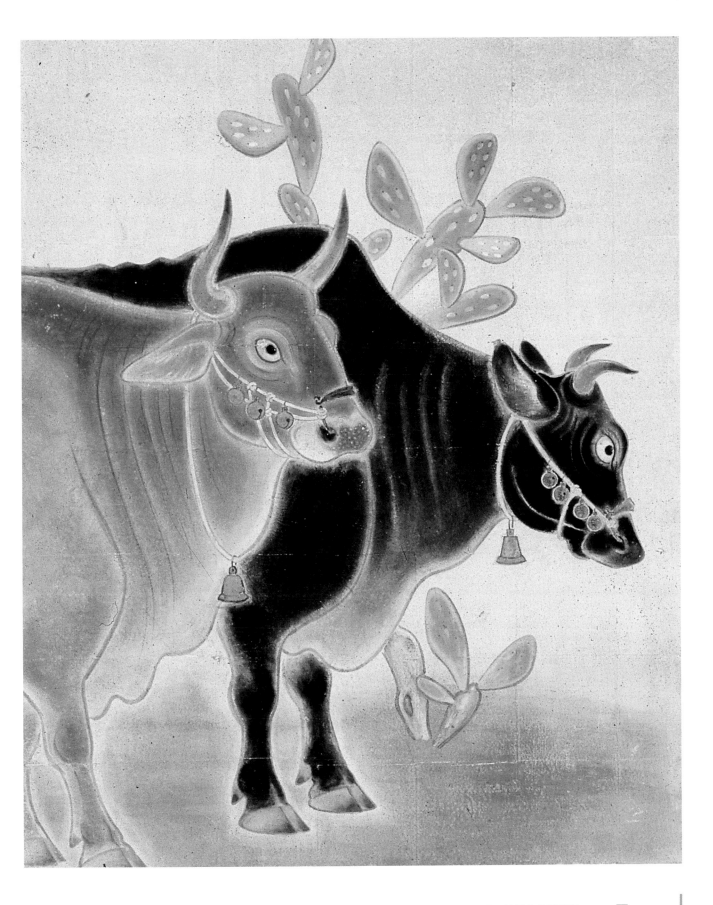

林玉山　襲擊

1942　膠彩　135.6×174.6cm　國立臺灣美術館典藏

　　畫家為了掌握狼犬生態，多次前往訓練所觀察、寫生。三隻狼犬望著前方，準備往前襲擊，充滿緊張的氣氛。最前方的狼犬雙耳往後，前方雙足呈現出一隻按住地面，一隻腳抬起的動作，準備往前撲去；後方兩隻狼犬則採取守衛態勢，兩耳豎起，不慌不忙地聽取四周的可能變動，凝視著前方。畫家採取工筆與渲染並重的表現手法，掌握畫外之意。中國繪畫首重神韻，除說明物態精神之外，亦強調言語所難形容之處。襲擊的瞬間，對象卻被置於視線之外，傳達出難以言說的神韻。在二次大戰最激烈的時期，林玉山的這幅作品令人嗅到戰時的緊張氣氛。

林玉山　歸途

1944　紙、彩墨　154.5×200cm　臺北市立美術館典藏、臺陽美展紀念十週年出品作

　　這件作品是林玉山的代表作品，描繪少見的對生長於這片土地人民的歌頌。一天的工作結束，老牛拖著疲憊身軀，馱著一叢蔗葉，在女主人牽引下，踏著沉重步伐，準備回家。女性頭戴斗笠，布巾包裹臉部，神情莊重，勞作圍裙由麻布編織而成，織紋精緻可見。牛隻身體毛髮彷彿沾滿塵土，一日辛勞不言而喻。臺灣美術往往以風景采風為主，此幅作品卻散發出泥土的勞動美感。唯有生於斯，長於斯的人，才能領略到土地與人民之間的密切關係。在臺灣鄉土論戰之前，林玉山的繪畫作品已為先驅。

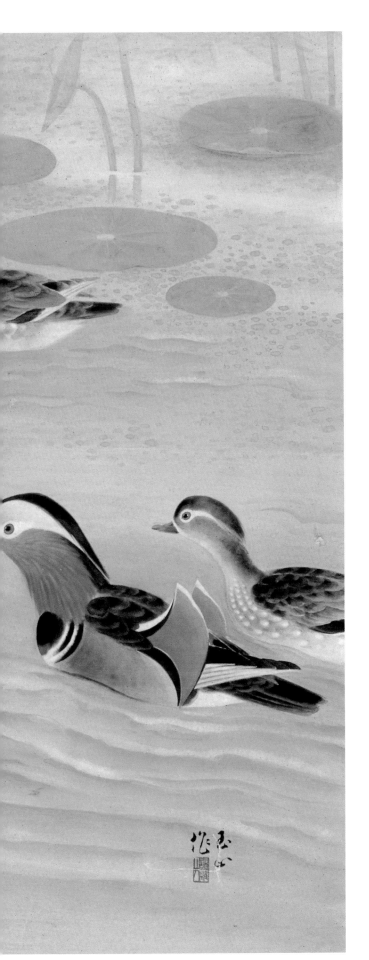

林玉山　春江水暖

1955　膠彩　91×113cm

　　這是林玉山作品中少見的一九五〇年代時期作品。這時他已經由靜修女中轉聘到師大藝術系任教。古詩有「春江水暖鴨先知」，池水一派翠綠，鴨隻聚散不一，悠閒徜徉於池水的綠波上，後方一對鴛鴦引頸，用力前划，水波粼粼，烘托出游動的速度感。右上方荷葉展現初春的節氣樣貌，畫家經歷戰爭時代的動盪歲月。一方面創作，一方面撫育眾多子女，最終進入藝術學系的最高學府任教。畫面上自自然然地蕩漾著一股鬆緩的氣息。

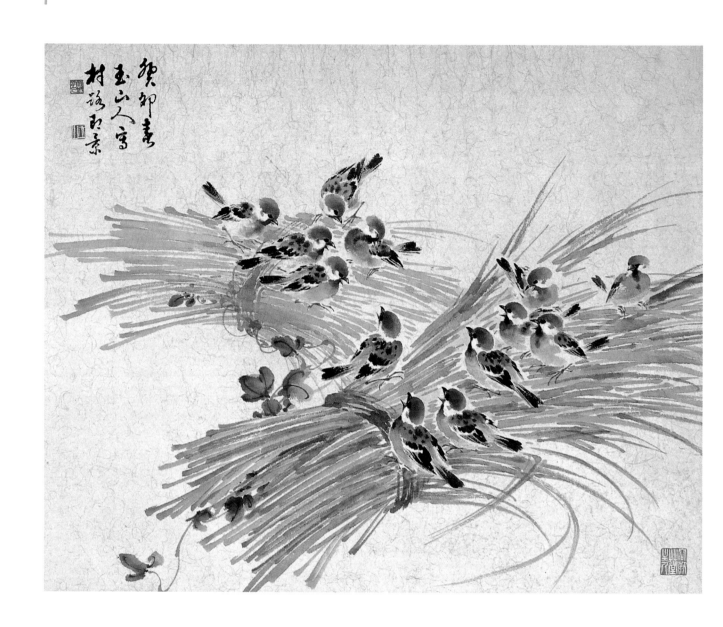

林玉山　南郊即景（右頁圖為局部）

1963　彩墨　61×75.7cm

　　兩捆稻草上，群雀喧鬧地躍動著。沒骨法的準確掌握能力，有條不紊地揮灑出稻草葉片。一群麻雀吱吱喳喳分成兩股，畫面顯得亂中有序。林玉山以畫雀聞名，他認為麻雀具有親切、樸實可愛、吉祥含意、富有愛心，就繪畫功力的養成而言，麻雀是畫鳥的基礎，在畫面上也能隨手拈來，經營布置。他曾舉屠格涅夫小說，說明麻雀的愛心：一日獵犬逼近羽毛未豐的小雀，老雀不惜生命攻擊獵犬。林玉山曾於幼年在田中搭建茅屋，躲於其中觀察麻雀百態。心有所會，融會八大山人的孤高與任伯年的瀟灑靈巧於一爐，林玉山的麻雀為近代花鳥畫增一生面。

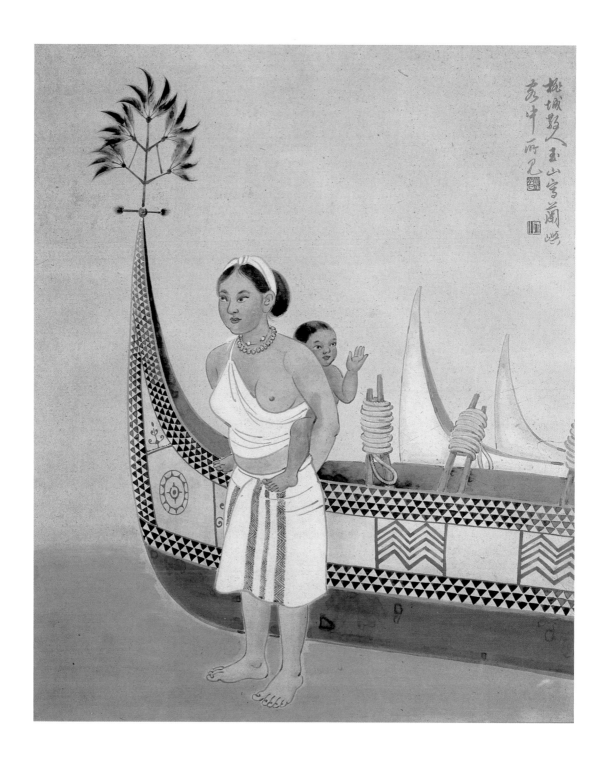

林玉山　蘭嶼所見

1963　膠彩　112×77cm

　　這是旅行蘭嶼時的寫生之作。相較於原住民作品給人旺盛生命力的印象，這幅作品展現出冷靜的觀察力與含蓄的色彩使用。一九五〇年代以後，林玉山很少從事膠彩畫創作，而是使用得以自由揮灑的紙張，驅使墨色渲染的效果。這幅作品再次呈現出膠彩畫的驚人掌握能力。構圖採用由右往上逐漸陡升構圖，在平靜的氛圍中展現高昂的律動感。黑色的菱形與紅色的波浪狀，呈現達悟族紋樣的特有美感。整幅作品以圓筆勾勒填彩，畫面穩定與樸實。婦女抱著幼兒，綻放出雅靜而堅毅的母愛。

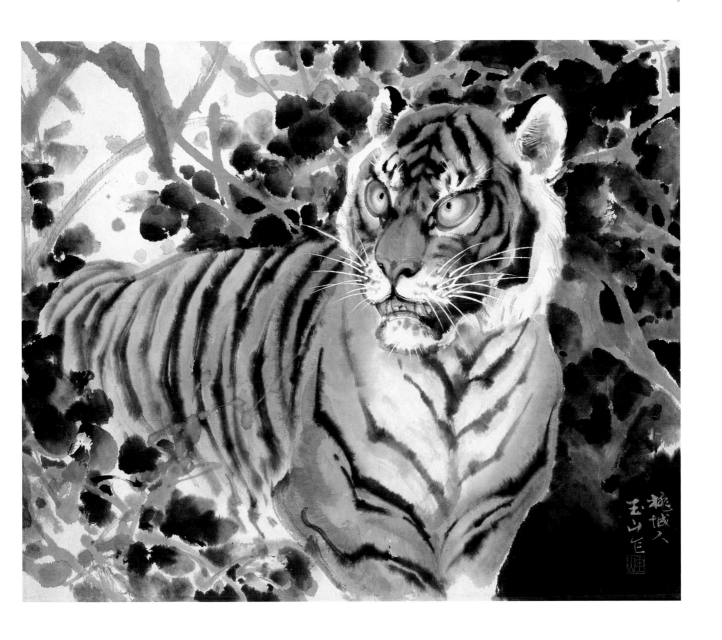

林玉山　眈眈（右頁圖為局部）

1972　彩墨　61×74cm　臺北市立美術館典藏

　　「八朋畫會」馬紹文曾評林玉山畫虎：「觀玉山之虎，無論其起其伏，或臥或行，莫不滿紙生風，吼聲震谷，直可懾百獸，而令人色變。……玉山之畫虎，足以雄視今時，絕無疑也。」林玉山長於畫虎，應為中國繪畫中的一絕，平時寫生之外，自云：「常於心中模擬其動態來表現攫物、奔馳，或衝擊，或搏鬥等如疾風迅雷之動作。」林玉山也善於布局添景，使達「嘯聲震谷，神出鬼沒，蕭瑟寒噤等氣氛。」不威而怒，以及墨色與赭石所烘染出的詭異效果，令人不寒而慄。

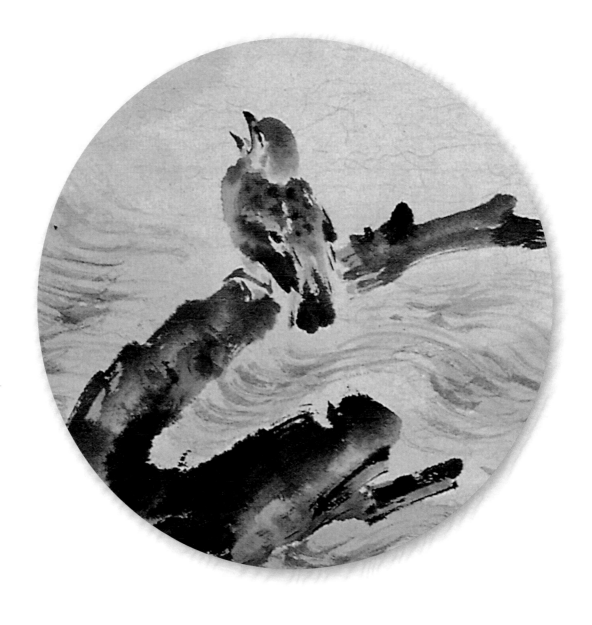

林玉山　愛雀吟（上圖為局部）

1973　彩墨　110×66cm

　　這是畫家親身經歷事件後的追憶。民國五十二年豪雨不斷，水淹達一層樓，避難二樓的畫家驚見一片汪洋的暴流中，小麻雀緊抓一塊枯木，孤零無助。此時，生性敦厚的畫家心生憐憫，尋來長竿，撈起庇護，隔日雨歇放生。事隔十年，隨手拈來，自然天成。並題「愛雀吟」，辭有：「忽有不測禍，暴風連天雨」，寫盡天道無情之難測。畫家早年致力於寫生，事後因真實情感而一揮而就，感受到「真實的感受才是產生畫中神韻生命的力量。」雖然洪水茫茫一片，小雀孤立無援，畫家筆墨生情，動人異常。

平生最愛雀為群如墊發

筆此柴屋簷下朝々常聚此首

秋深寒夜寄庵主束誕新

柳々相將雨下厭閙未忘坐

久忽有未測禍某風速至雨

俄而華淨圍樹倒巢崩活生

巢雀失撐某到巢亂死

華可憐小雀渾遂喪其毛

羽死抓枯木枝源流身亡

主啾々然切辭逐流呼

辛苦勤勞憐恤攜之入

屋宇頻抖擻少停好以

徐殘喘飢寒雨夜如隣各生匙

一夜侍宿吾齋裡餵以青濡兩白米

聖日風歇雨点晴小雀毛乾元氣生

待我出門一梯視恩能較羽兔上鳴

翔翔捉轉幾回首群聲

啓年乞宅水福情景說今擔猷々於懷

宇室志癸丑元月

柳城人玉山

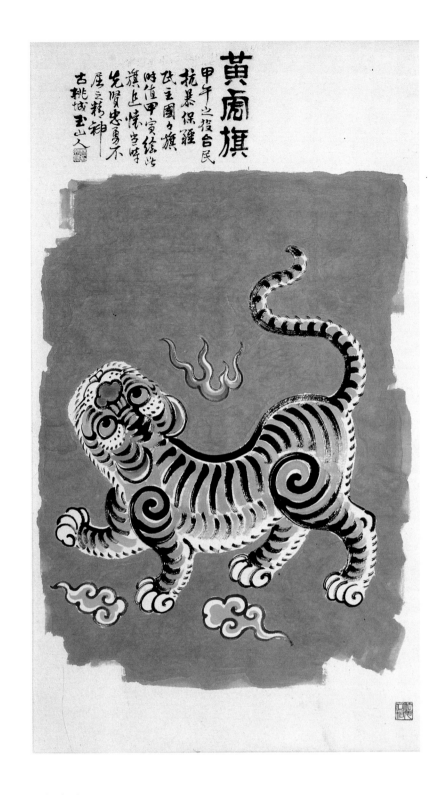

林玉山　黃虎旗

1974　彩墨　118×67cm　國立臺灣美術館典藏

　　一九五三年，丘念臺請林玉山複製黃虎旗，希望能使前人抗日烈士精神不因時易而淹沒。他說：「藍色地，襯著黃虎，下有片雲，上有火焰，虎之造型古拙，威武有力，見旗不禁傷情。」造型出自於民間廟宇虎爺雕塑或者壁間石雕。當年所做已經藏於赤崁樓文物館，原物則藏於國立臺灣博物館。「追懷當時先賢忠勇不屈之精神」正是林玉山描繪此一作品的原因。老虎尾巴翹起，昂首步行。

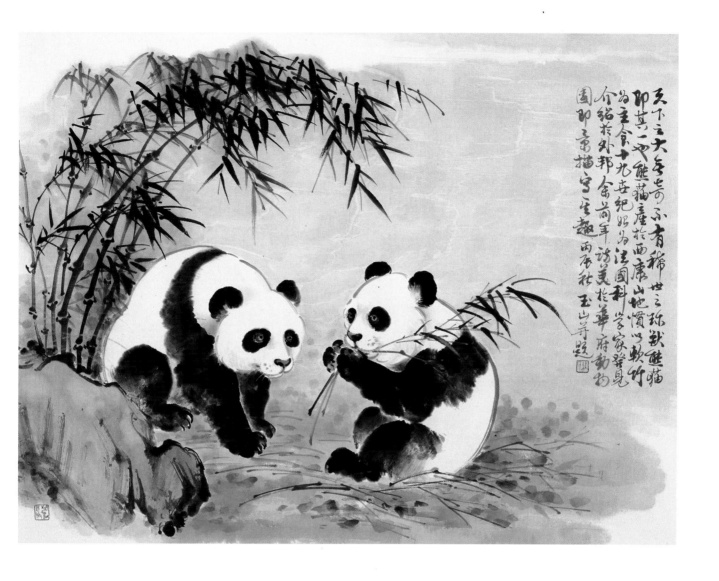

林玉山　熊貓

1974　紙、彩墨　73×97cm

　　「天下之大無奇不有，稀世之珍獸熊貓即其一也。」林玉山訪美期間，於華府動物園即景寫生。一隻熊貓雙足抓起竹子啃食，另一隻則蹲著眺望。兩隻雄貓呈現天真爛漫的樣貌。傳統章法的竹林下，烘托出熊貓的天真。畫家以渲染筆調營造出寒色調，前方岩石依據傳統筆調，增添前後關係的層次感。熊貓身上的黑色藉由破墨的渲染效果，給人毛茸茸感覺。畫家晚年巧妙地以渲染取代工筆毛髮的表現手法，自然天成。

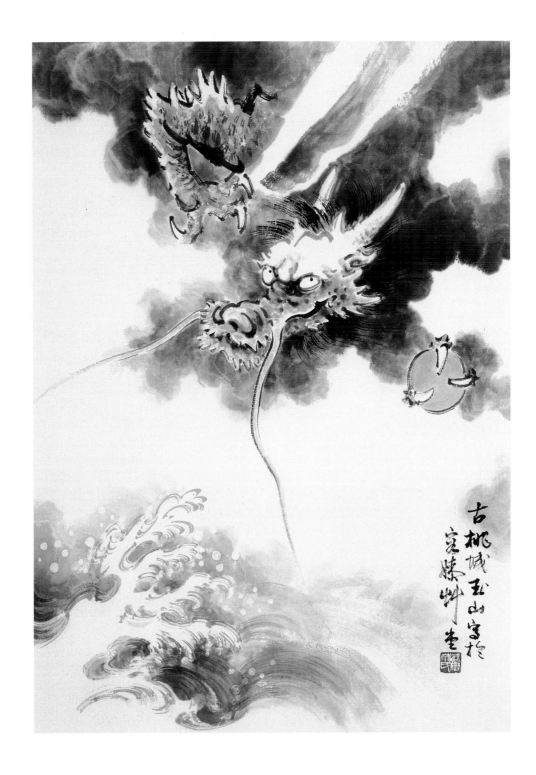

林玉山　雲龍

1975　彩墨　65×46cm

　　古人有神龍見首不見尾的說法，龍能行雲布雨，去除旱魃，普降甘霖。不只如此，龍為至尊，表徵天子、王侯。中國人愛龍，喜其變化莫測，舉凡民間或者封建時代的統治階級，皆以龍象徵陽剛力量與尊貴地位。林玉山採用淡墨、淡彩烘托出充滿生命感的神龍。神龍騰空而下，波濤洶湧，一掌抓住明珠，眼神銳利，給人凌厲、剽悍的感受。墨色烘染，層次豐富，騰騰雲霧。在晃動的湧動波濤中，剎那間神龍撥雲而出，增添詭譎與緊張的氣氛。

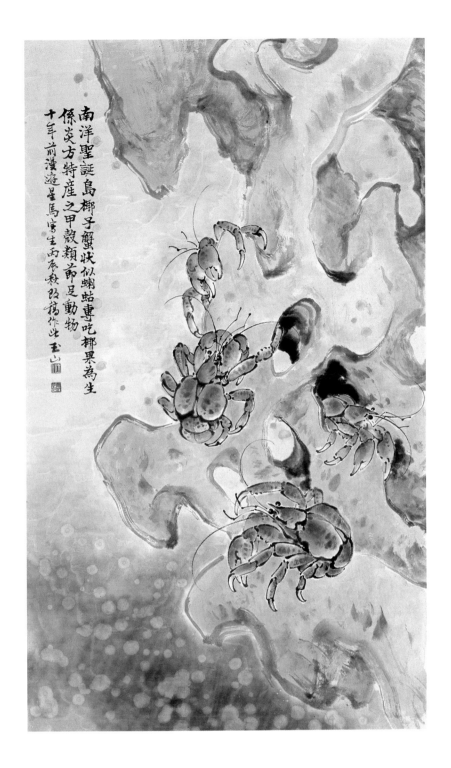

南洋聖誕島椰子蟹狀似蝌蚪專吃椰果為生
係炎方特產之甲殼類節足動物
十年前漫遊星馬寫生丙辰秋設稿作此 玉山

林玉山　椰子蟹

1976　彩墨　108×64cm

　　林玉山每到一處即對景寫生，歸回住家後，興來舉筆，往往一揮而就，奇特神妙。身為畫家，從容而不迫，情深筆酣，常能動人不已。這是遊歷異邦十年後的作品，畫家眼光投射到細小生物，描繪南洋聖誕島上的椰子蟹的生態。這件作品恐為水墨畫中此一題材的先河。碩大椰子蟹穿梭於岩石之間，岩洞宛如迷宮，倍增情趣，出入其間，儼然一片海外樂土的表徵。林玉山賦予這片為人忽略世界的迷人情境。紅色的甲殼，墨色點染，經由烘染，顯得光澤亮眼，熱帶風情不言而喻。

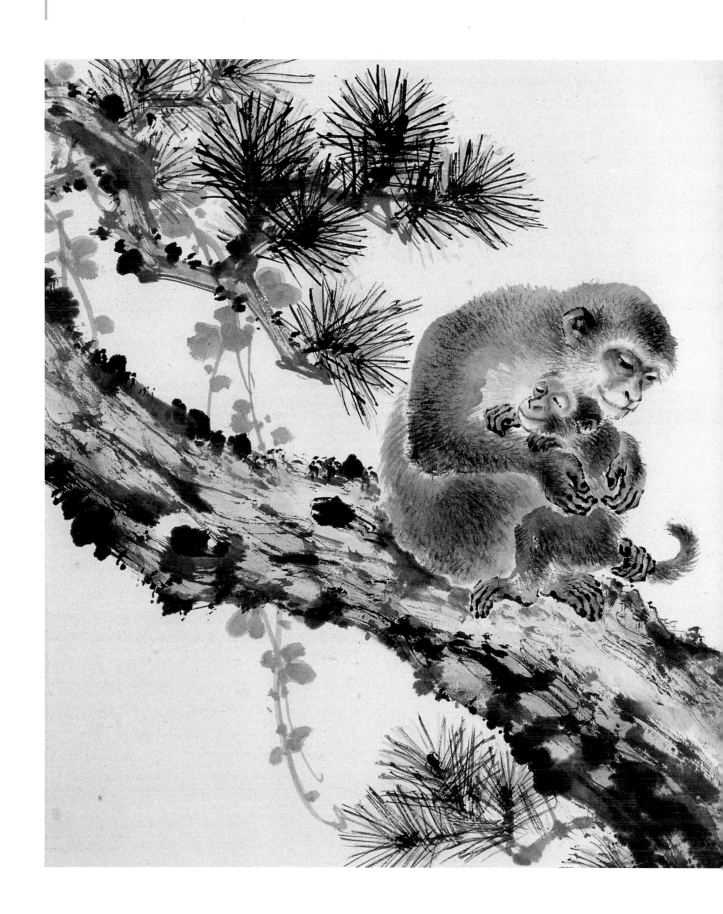

時己未除夕戲寫
此圖以迎申年
桃城散人林玉山

林玉山　母愛

1980　彩墨　45×69cm

　　歲末畫猴，以為新歲祈
福。松樹上母猴抱著幼猴，臉
上露出慈愛的神態，幼猴雙眼
半閣，隱約之間表現出心中的
安定感。中國畫猿猴以易元吉
善於其技，日本則以江戶時代
晚期森狙仙（1747-1821）受
狩野派、圓山應舉影響，善畫
猿猴，生動靈活，頗為動人。
林玉山不為一門一科所侷限，
舉凡神出鬼沒的老虎、雀躍的
麻雀、辛勤的水牛、凌空傲視
的老鷹、安詳的麋鹿或者遊蕩
於樹顛的猿猴，各異其趣，皆
能生動感人。這幅作品延續著
他對於動物的感受，以猿猴表
達母子親情。在他筆下，動物
並非僅是生動靈活而已，而是
傳達出相通於人類的情感。

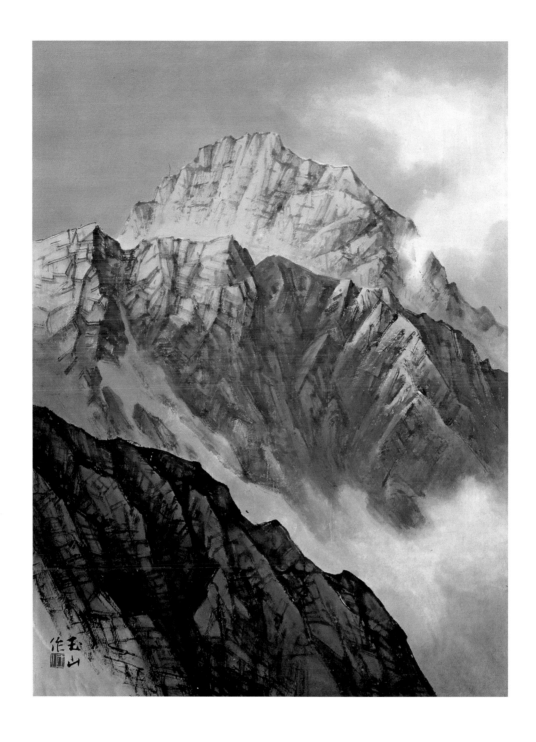

林玉山　高山夕照

1983　彩墨　82×68cm

　　畫家透過寫生，開拓嶄新皴法，營造出宏偉的視覺效果。林玉山晚年喜畫高山，尤以群山峻嶺，冰封嚴寒的綿綿山脈，最是動人心弦。此時他已經七十餘歲，依然攀登高山或者跋涉異邦，登高犯險，捕捉奇觀。景分三層，由近而遠，條理井然，逐步推向遠方。畫家採用仰視，配合光影，使得山脈顯得雄偉而厚重。花青的巧妙運用，使得山脈更顯高聳。陽光照射向金黃色遠山，卻因高山依然籠罩在一股冰冷氣溫，使人在眺望崇高影像的同時，感受到冰寒的氣氛。

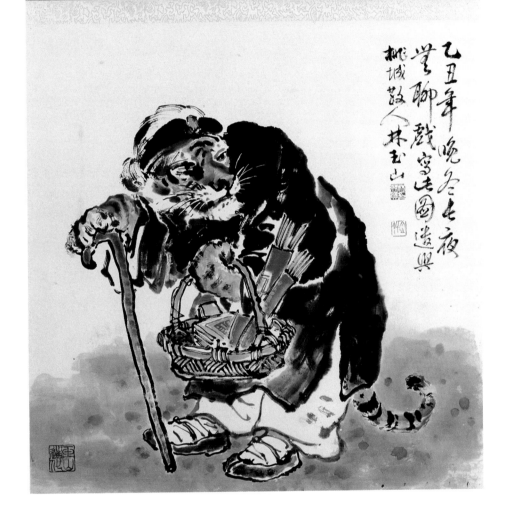

林玉山　虎姑婆

1985　彩墨　68×68cm（不含詩塘）

　　民間喜以虎姑婆食人故事，哄騙小孩，使其乖巧聽話。林玉山夜裡無聊舉筆畫下傳說中的虎姑婆型態。老婦裝扮，手提香火，準備燒香拜拜，一手拄著枴杖，身軀駝背，回首眺望，老態龍鍾，顯得慈祥和藹。畫家認為民間喜以惡虎傳說詬污慈祥姑婆，使其蒙受不白之冤。林玉山善畫老虎，虎姑婆黑袍長衫，墨韻生動有趣。林玉山早年因生計而善繪插圖，晚年即便信手一揮，依然墨韻淋漓，機趣橫生。隔年他在上方詩塘更題：「以惡傳訛，滿腹勞（牢）騷，有口難辯。」兒時印象，老來更覺溫馨。

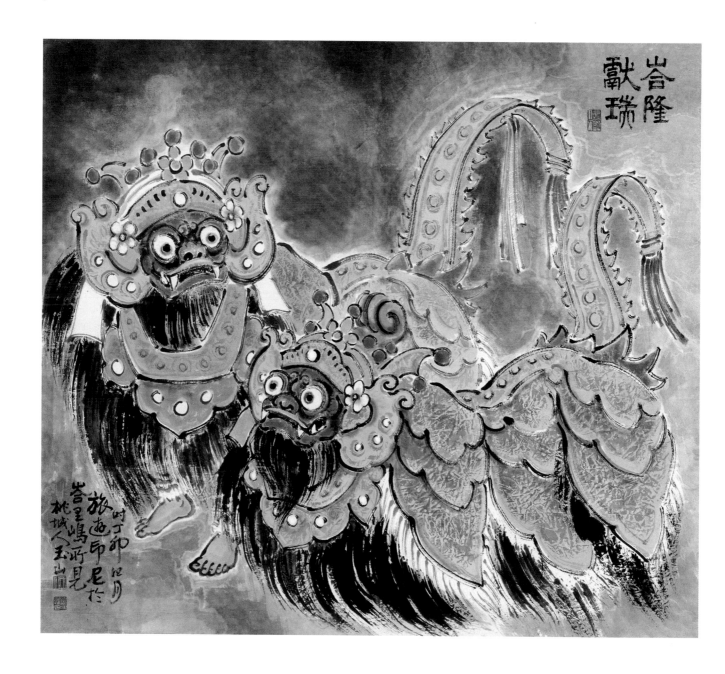

林玉山　峇隆獻瑞

1987　彩墨　60×101cm

　　林玉山遊印尼峇里島，在甘美朗樂聲中，觀看峇隆獅舞。峇隆獅舞由華人傳入印尼，日後與神話傳說融會，發展為獨特的獅舞型態。畫家巧妙地掌握印尼獅舞特色之一的瘦小頭部，藉由炯炯有神的目光使得獅子精神盎然。舞者露出雙足，尾巴高舉，充滿躍動感。背景的烘染使得畫面顯得氣氛詭異而特殊。背部皮革，使用拓染手法，表現出材質特色。

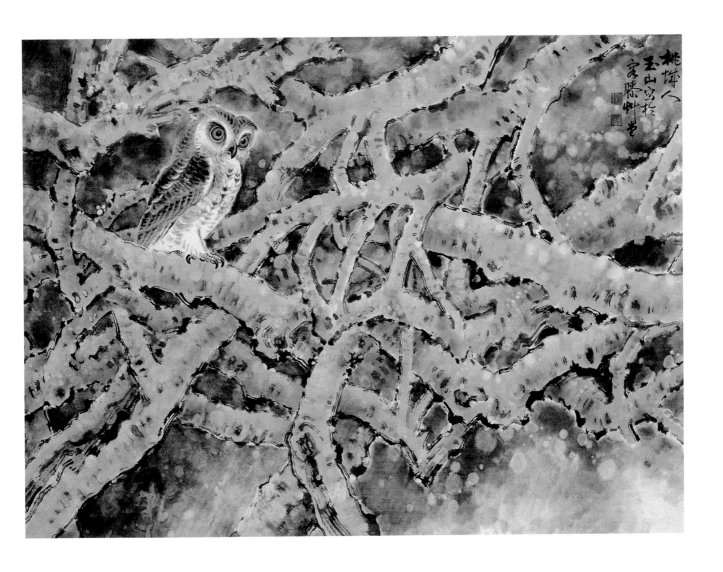

林玉山　寂靜

1989　紙、彩墨　67.5×94cm

　　夜幕低垂，樹枝相互纏繞，墨色烘托下，漆黑的夜晚，洋溢著緊張感。特別是畫家巧妙運用滴彩，使得一片寂靜氣息中綻放出閃爍光彩。貓頭鷹在漢代被視為不祥禽鳥，賈誼被貶長沙，一日見鵩鳥入屋，故作〈鵩鳥賦〉，以表生命危殆的不安心情，鵩鳥即為貓頭鷹。畫家在這幅作品上，掌握住出沒於夜間猛禽的詭異氣氛。寂靜的夜色中，才是貓頭鷹大展長才的最佳時機，牠神情專注地凝視前方，一派肅殺的氣息。

林玉山　夜襲

1989　彩墨　87×91.5cm

　　墨色凝重，氣氛緊張。樹木高處，岩石前方，在夜色漆黑
晚上，雲豹正從樹上準備騰空而下。我們彷彿感受到雲豹正將
撲向獵物的瞬間。前方雙足往下一按，後方兩腳由樹枝遮住動
作，一場雷霆萬鈞的夜襲即將爆發。畫家採用金泥勾勒出舞動
的樹枝，纏繞於樹幹，樹枝晃蕩，風聲颼颼，整幅作品給人緊
張感。此時畫家已經八十餘歲，依然精準地掌握那動物的呼吸
瞬間，以及人與動物相視時的特殊心情。林玉山凍結時間的流
動性，讓我們精神高度凝聚那生命中的瞬間一擊。

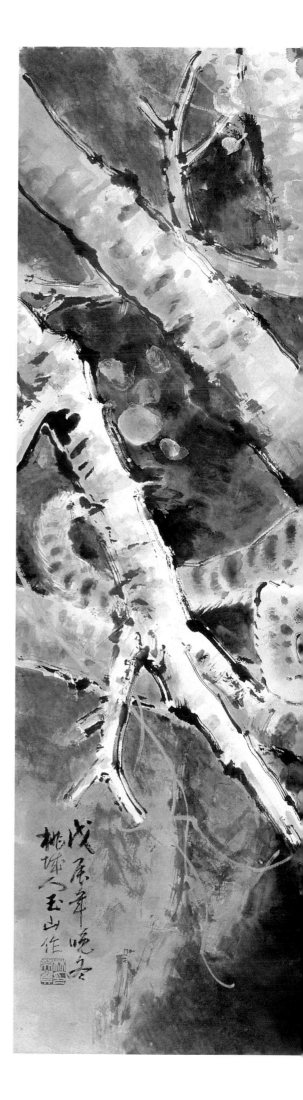

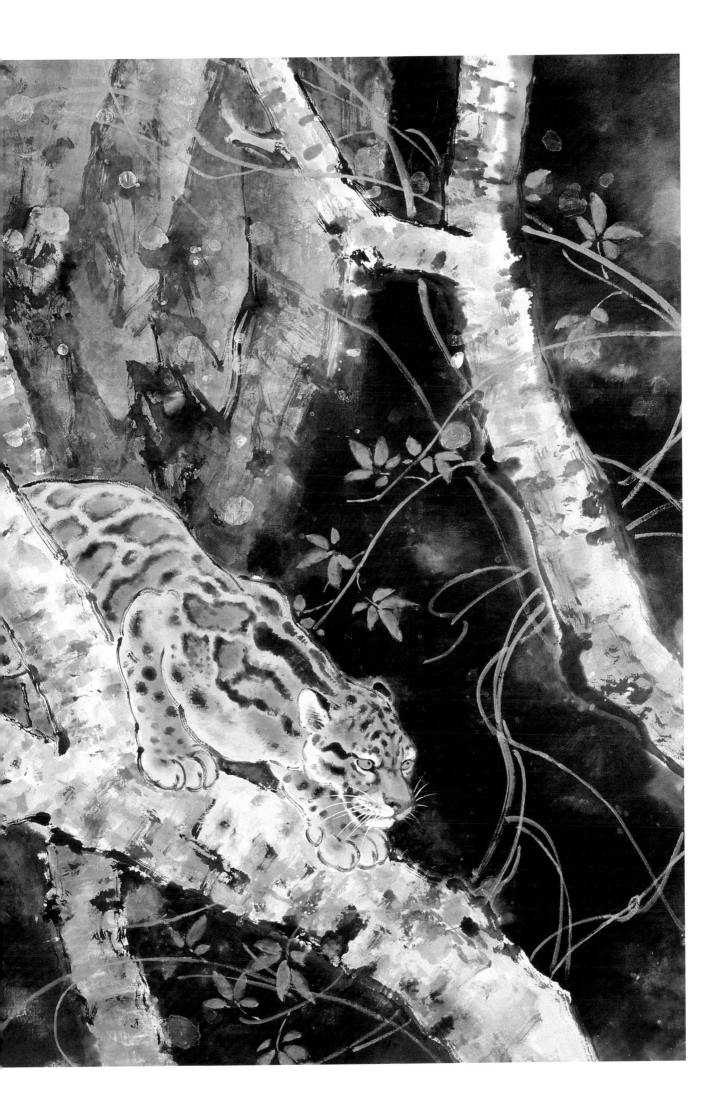

林玉山生平大事記

· 藝術家編輯部製表

1907	· 四月一日出生於嘉義美街，本名英貴。
1914	· 進入嘉義第一公學校就讀。
1916	· 父親經營「風雅軒」裝池，聘請蔡禎祥、蔣才擔任畫師，向蔡畫師習畫。
1923	· 師事伊坂旭江習「四君子」畫。〈下山猛虎〉獲嘉義勸業共進會入選作品，為首次參展經驗。
1926	· 赴日本東京川端畫學校研習西畫與東洋畫，〈微雨初晴〉獲學習競賽二等獎。
1927	· 〈水牛〉、〈大南門〉入選首屆「臺展」，與陳進、郭雪湖共同贏得「臺展三少年」名號。
1928	· 娶黃惠為妻。與臺南畫友組織「春萌畫會」。第二屆「臺展」入選〈山羊〉、〈庭茂〉。
1929	· 八月從川端畫學校修畢學業後返臺。與嘉義文人組織「鴉社」書畫會。第三屆「臺展」入選〈周濂溪〉、〈霽雨〉。
1930	· 與北部東洋畫家共組「栴檀社」。第四屆「臺展」展出〈蓮池〉，獲特選。後繼續參展「臺展」至第十屆。
1935	· 於臺北市日日新報社三樓舉行個人首展。五月往京都堂本印象畫塾深造。
1936	· 返臺，於嘉義市公會堂舉行滯京都研究發表展覽會。於第十屆「臺展」展出人物畫〈朝〉。
1938	· 「臺展」改由總督府美術展接續，簡稱「府展」，第一屆「府展」展出〈雄視〉。後續參展「府展」至五屆。
1940	· 第六屆臺陽美展新設立東洋畫部，加入為會員，初次展出〈南國之春〉。後陸續參展「臺陽美展」至五十二屆。
1941	· 第四屆「府展」展出〈牛〉，獲臺日文化獎。
1946	· 擔任嘉義市立中學美術教員。「省展」成立，被聘為國畫部審查委員，十月舉行首展，展出〈竹雀圖〉、〈柳蔭繫馬〉，往後陸續參加「省展」至第四十四屆。
1949	· 任省立嘉義中學美術教員。
1950	· 移居臺北執教靜修女中。
1951	· 任教臺灣師範大學藝術系。
1952	· 任臺灣全省教員美術展審查委員。參加國立歷史博物館舉辦歷史畫特展。
1956	· 《玉山畫集》第一輯發行。
1961	· 與馬紹文、王展如、鄭月波、胡克敏、傅狷夫等人組成「八朋畫會」。
1964	· 四月於省立博物館舉行個展。出版《玉山畫集》第二輯。
1966	· 訪問日本及東南亞。
1969	· 獲中國畫學會「金爵獎」。參加東京第四回中日現代美展。
1970	· 獲教育部文藝繪畫獎。參加中華民國第一屆全國書畫展。陽明山中山樓收藏畫作〈鹿苑長春〉。
1972	· 省展國畫第二部停辦後，與全省有志者另組織長流畫會，十月於臺北省立博物館舉行第一屆展覽會。

1974	・九月訪美，於紐約聖若望大學中山堂舉行個展。
1975	・四月應北美威斯康辛大學之聘，前往講學並舉行畫展。
1977	・七十歲自師大美術系退休，但仍兼課數堂。
1978	・九月與夫人前往紐約探親並遊歷。
1979	・六月代表我國出席東京亞細亞現代美術展十五週年紀念展開幕式，並赴大阪與日本南畫院會商交換展覽之事。
1980	・任師大美術研究所兼任教授。
1982	・秋遊美國加州寫生。
1983	・參加臺北市立美術館落成舉辦的畫家聯展。
1985	・於臺陽展及日本春陽會共同於國立歷史博物館舉行中日聯展。
1986	・四月於國立歷史博物館舉行八旬回顧展。
1987	・參加國立歷史博物館舉行的臺陽美術協會五十週年紀念展。前輩畫家三少年特展，十一月於臺北東之畫廊舉行。
1989	・與陳慧坤、陳進於國立歷史博物館舉行聯展。
1990	・獲第十五屆國家文藝特別貢獻獎。
1991	・於臺北美術館舉行林玉山回顧展。
1992	・藝術家出版社出版《臺灣美術全集（第三卷）——林玉山》。
1996	・年底於臺北東之畫廊舉行第三次「臺展三少年特展」。
2004	・八月二十日辭世，享年九十八歲。
2006	・國立歷史博物館舉辦「林玉山百歲紀念展」。
2014	・臺南市文化局出版「美術家傳記叢書／歷史・榮光・名作系列——林玉山〈蓮池〉」一書。

參考書目

・王耀廷，《臺灣美術全集（第三卷）——林玉山》，臺北，藝術家出版社，1992。
・林玉山繪述・劉墉編撰，《林玉山畫論畫法》，臺北，劉墉發行，1988。
・林柏亭，〈民國以來寫生的轉變〉，《探討我國近代美術及發展藝術研討會》，澎湖縣立文化中心。
・林柏亭，〈台灣膠彩畫的發展〉，《台灣地區現代美術的發展》，臺北市立美術館，臺北，1990。
・林惺嶽訪談，〈林玉山藝術生涯回顧紀事〉，《藝術家》雜誌，2004.10-11，頁282-293／頁376-388。
・陳美鈴、吳育臻編纂，《嘉義市志：卷二，人文地理》，嘉義市：嘉義市政府，2002。
・陳瓊花，《自然・寫生・林玉山》，臺北，雄獅圖書股份有限公司，1994初版，2000年二版二刷。
・黃冬富，〈從省展看光復後台灣膠彩之發展〉，《探討我國近代美術及發展藝術研討會》，澎湖縣立文化中心，1988。
・蕭瓊瑞，〈戰後台灣的正統國畫之爭〉，《第一屆當代藝術發展學術研討會論文集》，臺北，國立歷史博物館，1988。

本書承蒙林柏亭先生授權圖版使用，特此致謝。

國家圖書館出版品預行編目資料

林玉山〈蓮池〉/潘襎 著
--初版--臺南市:臺南市政府,2014〔民103〕
64面:21×29.7公分--(歷史‧榮光‧名作系列)

ISBN 978-986-04-0571-2(平裝)

1.林玉山　2.畫家　3.臺灣傳記

940.9933　　　　　　　　　　　　　103003497

臺南藝術叢書　A017

美術家傳記叢書Ⅱ ┃ 歷史‧榮光‧名作系列

林玉山〈蓮池〉　　潘襎／著

發 行 人 ┃ 賴清德
出 版 者 ┃ 臺南市政府
地　　址 ┃ 70801臺南市安平區永華路二段6號
電　　話 ┃ (06) 632-4453
傳　　真 ┃ (06) 633-3116
編輯顧問 ┃ 王秀雄、王耀庭、吳棕房、吳瑞麟、林柏亭、洪秀美、曾鈺涓、張明忠、張梅生、
　　　　　　蒲浩明、蒲浩志、劉俊禎、潘岳雄
編輯委員 ┃ 陳輝東、吳炫三、林曼麗、陳國寧、曾旭正、傅朝卿、蕭瓊瑞
審　　訂 ┃ 葉澤山
執　　行 ┃ 周雅菁、黃名亨、涂淑玲、陳富堯
指導單位 ┃ 文化部
策劃辦理 ┃ 臺南市政府文化局、財團法人台南市文化基金會

總 編 輯 ┃ 何政廣
編輯製作 ┃ 藝術家出版社
主　　編 ┃ 王庭玫
執行編輯 ┃ 謝汝萱、林容年
美術編輯 ┃ 柯美麗、曾小芬、王孝嫄、張紓嘉
地　　址 ┃ 臺北市重慶南路一段147號6樓
電　　話 ┃ (02) 2371-9692~3
傳　　真 ┃ (02) 2331-7096
劃撥帳號 ┃ 藝術家出版社 50035145

總 經 銷 ┃ 時報文化出版企業股份有限公司
　　　　　┃ 地址:桃園縣龜山鄉萬壽路二段351號
　　　　　┃ 電話:(02) 2306-6842

南部區域代理 ┃ 臺南市西門路一段223巷10弄26號
　　　　　　　┃ 電話:(06) 261-7268
　　　　　　　┃ 傳真:(06) 263-7698

印　　刷 ┃ 欣佑彩色製版印刷股份有限公司
初　　版 ┃ 中華民國103年5月
定　　價 ┃ 新臺幣250元

GPN　1010300390
ISBN　978-986-04-0571-2
局總號　2014-149

法律顧問 蕭雄淋